宜蘭美術館
Yilan
Museum Of Art

吾土大地・無名群像

黃玉成

李欽賢 著

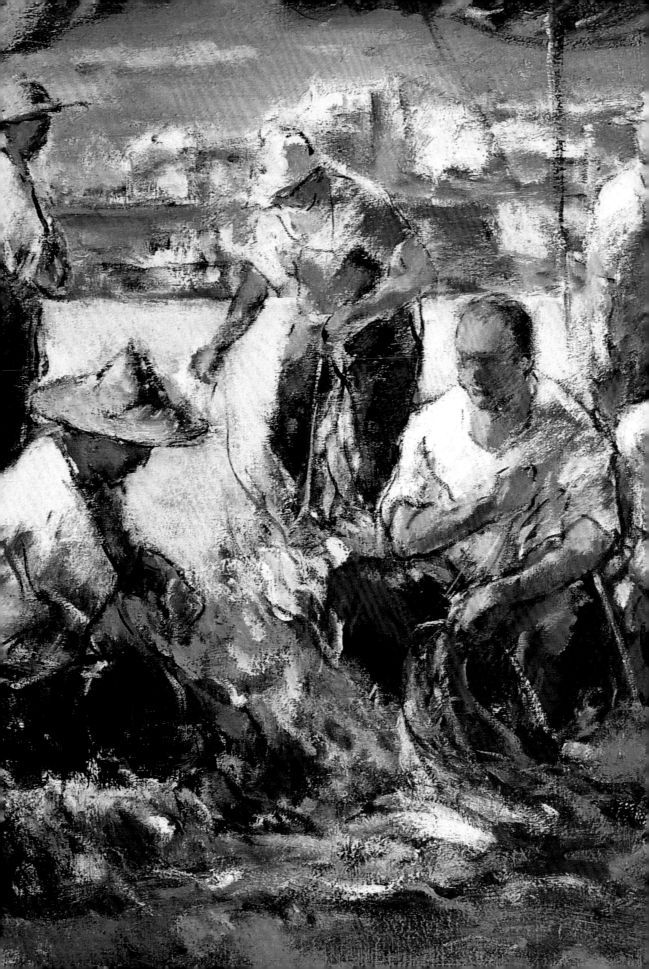

畫中的人物雖然「無名」，但他們才是主角。

——《黃玉成創作札記》

目次 CONTENTS

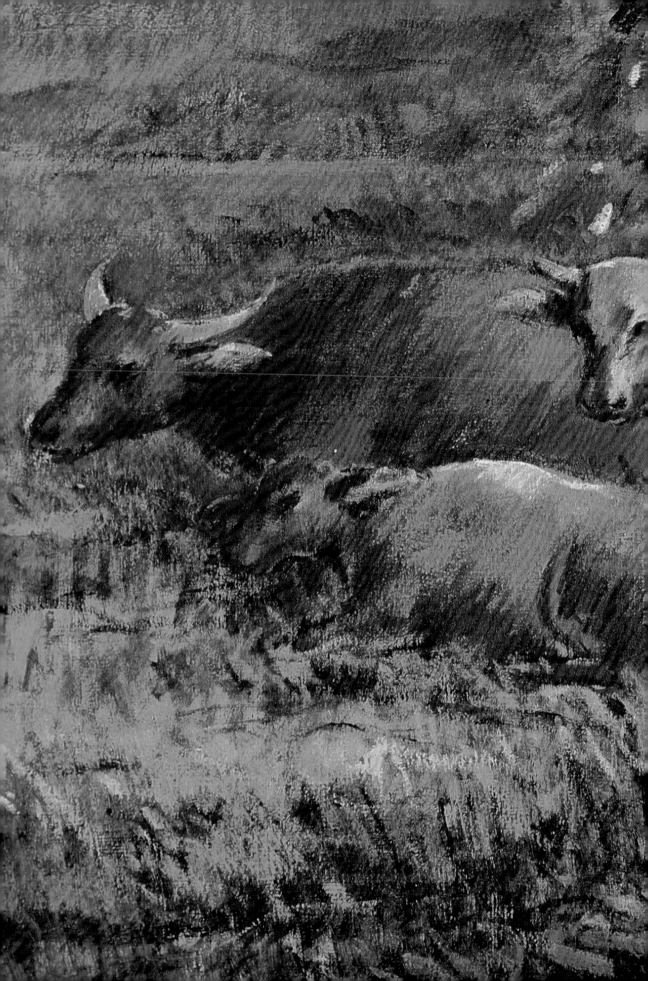

一

大南澳初墾的見證人

南澳南北溪合流注入太平洋的沖積扇，百年前黃玉成的父親來到這裡墾荒，黃玉成亦誕生在此。

　　宜蘭縣最南的縣界是蘇花公路北段，現在有北迴鐵路通過，來到南澳車站有鐵公路沿線難得的廣闊山谷地形，今已形成街衢規模。可是百年前的南澳，卻是交通險阻，人煙罕至的大海與中央山脈間的河谷平坦斜坡地，一直到一九二〇年代初，才招募到約廿戶墾民家族來此拓荒與定居，其中有一位隨團少年黃金萬（1908-2013），正是黃玉成的父親。他來到如此荒涼的土地上築屋、耕種、成家直到終老，甘守一生清貧。一九四八年黃金萬生下後來也用畫布筆耕勞動題材的畫家黃玉成，老爸黃金萬堅守家園，年將近百仍極少使用過健保卡，依然勤勞下田，日出而作，日入而息，鑿井而飲，耕田而食，帝力於我何有哉！在台灣邊陲的一塊淨土上，悠然活到一百零六歲才離開這片終身廝守的土地（圖1）。

1. 傳聞：宜蘭廳長的台灣人阿兄

圖2：西鄉菊次郎像

　　日本統治台灣之初，全台地方制度設十二廳，宜蘭廳獨立為地方行政單位，日本治台兩年後，任命西鄉菊次郎（1861-1928，圖2）為宜蘭廳長。菊次郎在位五年間，整治宜蘭河築堤防洪之功，去職之後，一九〇五年地方仕紳鳩資建「西鄉廳憲德政碑」於宜蘭河堤上，俾為永久追念，紀念碑底座為後來增建，數十年來因為修堤關係曾經數度易位（圖3、4）。

　　西鄉菊次郎的父親，是赫赫有名的明治開國元勳西鄉隆盛（1828-1877）。西鄉隆盛是鹿兒島人，江戶末年當地藩主下的武士，藩主去世後，與新主公不合，被流放至鹿兒島南方的離島奄美大島，與島上姑娘結婚，一八六一年生下西鄉菊次郎。

　　其實菊次郎出生的十年前（1851），西鄉隆盛尚備受器重，藩主甘冒江戶幕府鎖國禁令，秘遣他前往台灣北部探查，主要目的是開發貿易資源。西鄉隆盛先至雞籠社寮島，因未允許上岸，轉而潛渡南方澳，藏身平埔族民家，佯裝捕魚網工人，實際上是與平埔族女性同居，產下一子，降生後不久，西鄉隆盛離開台灣，平埔族母親亦病逝，幼子取名劉

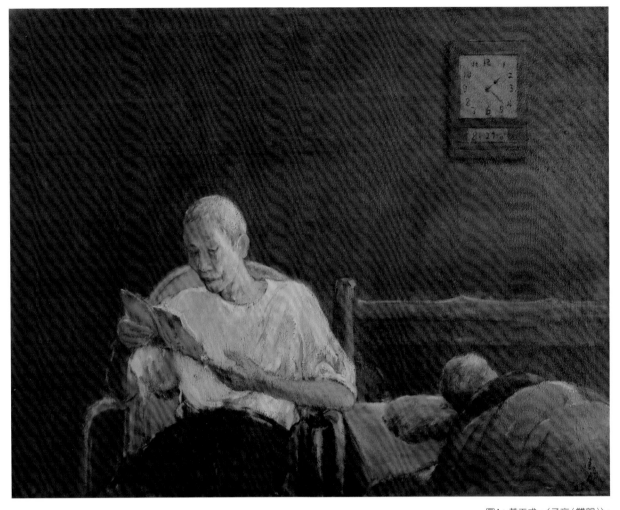

圖1：黃玉成，〈子夜（雙親）〉，
2003 年，91×116.5cm

武茗，由親戚扶養長大成人，卻已是道地的蘇澳人了！一九一六年劉武
茗移居「大南澳浪速」海岸，之後又遷往花蓮港。

　　歷史再往後延至一八七一年，南台灣牡丹社原住民殺害五十四名
遇颱風漂來避難的琉球漁民，遂挑起明治政府發動「牡丹社事件」，
一八七四年的半年間，日軍進佔屏東四重溪沿岸，深入掃蕩原住民部
落。牡丹社事件建議「出兵台灣」的提案人樺山資紀（1837-1922，
1895年出任首位台灣總督），是當年最了解台灣情勢的軍人，他也隨
軍前來，並早有風聞明治政府重量級大官西鄉隆盛，留有遺子在南方
澳（1873年9月16日，樺山資紀日記）。

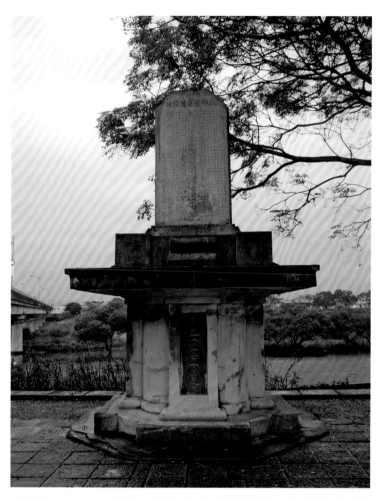

劉武荖正好比宜蘭廳長西鄉菊次郎大十歲,廳長時期任內,凡來自鹿兒島的同鄉部下,或台灣人翻譯官,以及部分在此地人士,都留有劉武荖是菊次郎阿兄的傳言,菊次郎雖有聽聞,只是無緣見到本人而未能釐清真相。西鄉隆盛並無其他兒子,卻把菊次郎命名作「次」,或許是西鄉隆盛欲為將來領回認養的本意吧!

西鄉隆盛是明治天皇最倚重的人物,卻因外交政策偏向主戰派,與諸大臣意見不合,黯然下野歸鄉。未幾,明治政府執行廢藩置縣及廢刀令等政策,激起鹿兒島薩摩藩武士群不滿,一八七七年發動軍事政變失敗,首領西鄉隆盛戰死。不過,明治天皇即刻為他洗刷叛將逆臣之名,恢復名譽,也鑄立紀念銅像於上野公園(圖5)。

這一場反動戰爭中,菊次郎也隨父親上陣,左腿不幸中彈成殘,戰後獲皇后御賜義肢。日本領台之後先被派任基隆廳長,一八九七年轉調宜蘭廳長。一九〇二年菊次郎卸任宜蘭廳長返

日，彼時宜蘭線鐵路尚未興建，但有台車道通抵大里，鄉民們一路奏樂送行至草嶺古道口，因為他不良於行，所以乘轎翻越草嶺至暖暖，再轉赴基隆搭船回日本。一九〇四年西鄉菊次郎當選京都市長。（本節主要參考資料：佐野幸夫，《西鄉菊次郎と台湾：父西鄉隆盛の「敬天愛人」を活かした生涯》，東京：株式會社文藝社，2012.9，初版第2刷）

2. 一九二三年大南澳墾拓團登陸

　　一九一六年西鄉隆盛的台灣遺子劉武荖移居「大南澳浪速」，即是後來大南澳墾拓團前往開墾的地點，但可以確信劉武荖來到的時期，完全是一片濱海荒地，當時唯一經濟作物是山上的樟腦。

左頁上／圖3：西鄉廳憲德政碑
左頁下／圖4：西鄉廳憲德政碑

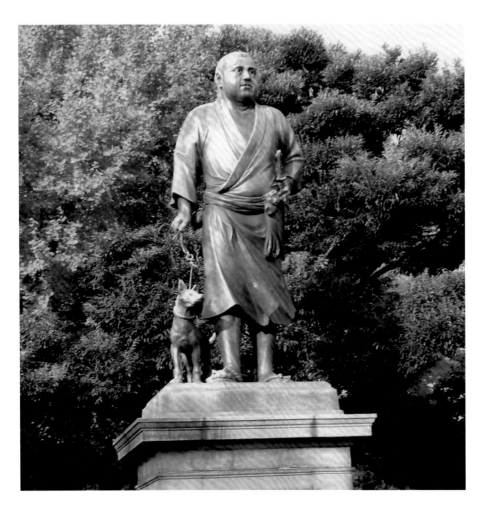

圖5：西鄉隆盛像

右頁上／
圖7：黃玉成，〈老家茅草屋〉，
素描

右頁下／
圖8：縣史館朝陽老照片

從前稱浪速海岸之地，是與東澳的烏石鼻接壤凹入海灣的沙地，十多年前投入消波塊及水泥才建成「朝陽漁港」（圖6）。沿著岸上的朝陽路向上逆行，即是黃玉成父親參與最早開拓南澳的墾殖團隊定居下來的海岸深長形坡地，從此這些人就在這裡落地生根度過一輩子。這一帶今屬南澳朝陽里，依然保有相當純樸的農村原味風景，只是本來的茅草屋（圖7）皆改建成水泥平房，與數公里外的南澳火車站附近車水馬龍的熱鬧景象，著有雲泥之別。一九二三年墾荒移民披荊斬棘，荷鋤耕作以來已將近百年，至今依然是一片無污染的淨土，小村落裡沒有一家商店，也沒有小公車，甚至連家藥房也沒有，更別說超商或醫院了，路上一片沉寂，好像一處與物資化、消費化的文明世界的絕緣地（圖8）。

一九二三年宜蘭地方政府招募開拓團，移民至大南澳未開發地區進行墾殖，條件之一是家族移民，黃玉成的父親當時僅十六歲，尚未成年，只好佯裝別人家庭的成員，才能符合資格成行。

日本人的移民政策採制度化，就管理、生產與行銷之程序，至少可以保障墾民們的基本生活，對窮人而言，不啻是一次人生冒險，也是重起爐灶的機會。

大南澳位於南澳南北溪合流的沖積扇，南澳南溪上游的山地，是原住民的勢力範圍。早年，「出草」是原住民的風俗習慣，卻也是平地漢人的最大威脅。日本統治台灣以後，由於原住民的生存地盤受到干擾，時有突襲日本警察的事件。一九一〇年代總督府祭出「五年理蕃計畫」，徹底壓制原住民的武力挑釁，從此平息了長年以來的爭端。

圖6：朝陽漁港照片

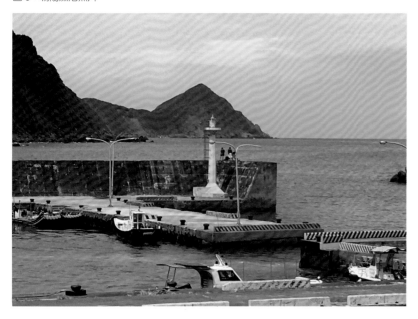

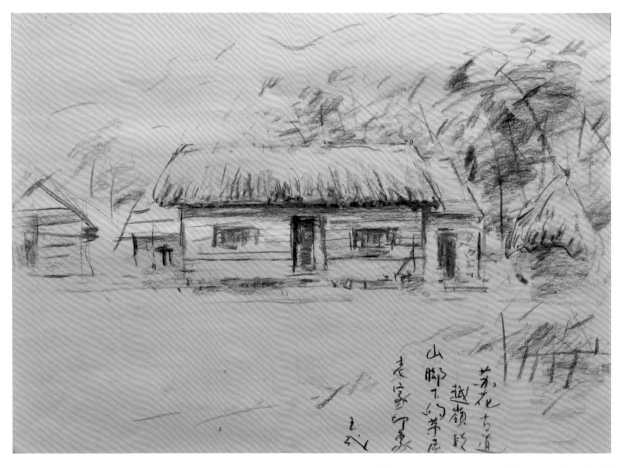

荒花古道
越嶺段
山腳下的茅屋
老家印象
王武

一九二三年五月日本皇太子（後來的裕仁天皇）
訪台，曾發表談話說：不要稱原住民為「蕃」，可以
叫他們作「高砂族」。受此高層感召，遂有同年底宜
蘭地方政府因勢利導大南澳小規模移民的構想。

同年年底集合來自宜蘭、羅東、蘇澳的三組自願
入墾團隊，乘船來到浪速海岸（圖9、10），開始幾
乎與世隔絕般的墾荒生活，沒有定期航班，也無鐵公
路交通，當墾民有事或祭祖之日，必須循山路，徒步
越嶺返鄉（圖11）。

移民初來時的地籍籍貫謂之「浪速」，即今天
所稱的「朝陽里」。其實當地老一輩的住民，仍習

圖 9：南澳沖積扇照片

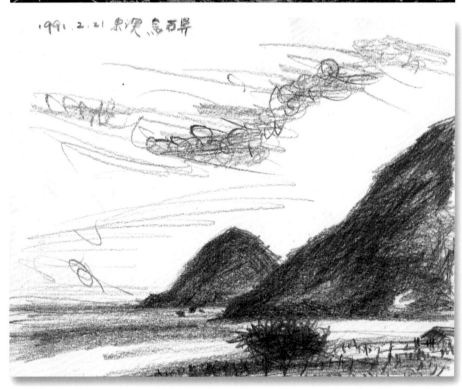

圖 10：李欽賢，〈烏石鼻〉，
1991 年

慣呼出「浪速」的日語發音——「Naniwa」，而不會稱朝陽。浪速之名
從何而來？目前已無可考。鄉民們總是附會甲午戰爭主力艦同名的「浪
速」，勉強湊點關係。事實上浪速艦從未到過台灣，而且該艦也早於

墾民來到之十一年前，亦即一九一二年觸礁沉沒。

移民登陸新天地，他們稱作「起水」，接下來可以預料墾殖過程備嘗艱辛。第二次世界大戰爆發時，台灣拓殖株式會社接管浪速地區土地開發權，與農民立下佃契兼課稅；戰後土地收歸國有，墾戶依然是佃農身分。由於地處邊陲，幾乎與外界斷絕音訊，一九四七年二二八事件鬧得滿城風雨，村民只有透過去蘇澳辦事的鄰人轉告，才得知此事。

翌年，一九四八年黃玉成誕生於浪速，兄弟姐妹中他排行第六，黃玉成從呱呱墜地那一刻開始，血液中自然充滿了與大地，與墾拓，與勤樸相關的素質，從天生的脈絡伏流，迸出他的藝術主題思維——看黃玉成的繪畫，即能譜出庶民的日常交響曲。（本節主要參考資料：「黃金萬先生自述——日治時期大南澳移民滄桑史的回憶」，收入《宜蘭文獻雜誌7》，1994，宜蘭文化中心）

圖11：蘇花古道照

3. 初等教育在南澳

與台灣拓殖株式會社取得浪速土地開發權的同時期（1932年），蘇花公路前身「臨海道路」也宣告完工通車，沿海岸公路的南澳溪沖積扇，是沿線最大腹地，當時僅能單線行駛的臨海道路，須在南澳會車，凡公路通過的地段，遂逐漸形成南澳市中心。

一九二九年大南澳公學校成立（前身為蘇澳鎮公學校大南澳分教場），戰後改名為宜蘭縣蘇澳蓬萊國民學校，是黃玉成接受初等教育的母校（圖12），距朝陽里住家尚有一段路途。

處在南澳偏鄉的國校（今稱國小），美術課並不受重視，通常都是

級任老師兼任。黃玉成猶記得一幅填色畫被老師評為戊等，吃「大丙」已經很糟糕了，想不到竟然得了戊！那又將情何以堪。如今回想，也是童年時代的一樁小插曲。

童年黃玉成放學之後或假日，不是放牛就是割草，課業壓力不若城鎮學校的競爭，何況在較遠的河口沖積扇平原仍有沃土可以種植水稻，移民家族皆來此耕種，村裡的學齡孩童在六年就讀中，根本沒書包可背，每天打赤腳上學，上下課皆在大自然中奔逐嬉戲，就算苦哈哈的日子，也都得以充分野放，得之生活的野趣。

黃玉成記憶猶深的是小時候成群結隊騎在牛背上，前往南澳南溪河口放牧，山腳下採野果，溪流裡抓蝦，活捉毛蟹更是看家本領，抓到後立即架上漂流木當場生火燒烤起來，原來頗負盛名的南澳毛蟹，不過是他們午後的小零嘴罷了。有時趕鴨群，撿母鴨生蛋，乃至偷挖可生吃的

圖12：蓬萊國小同學會合照
（黃玉成後排左五）

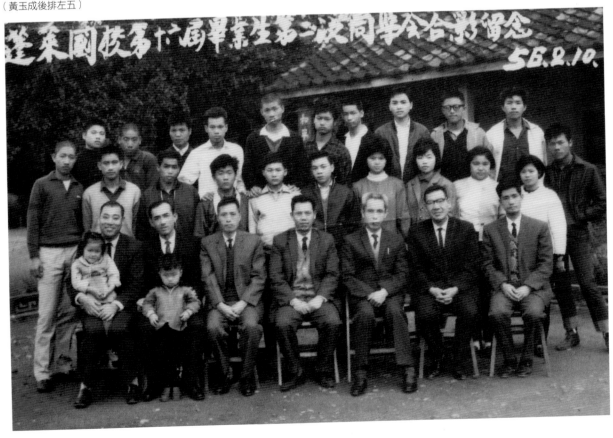

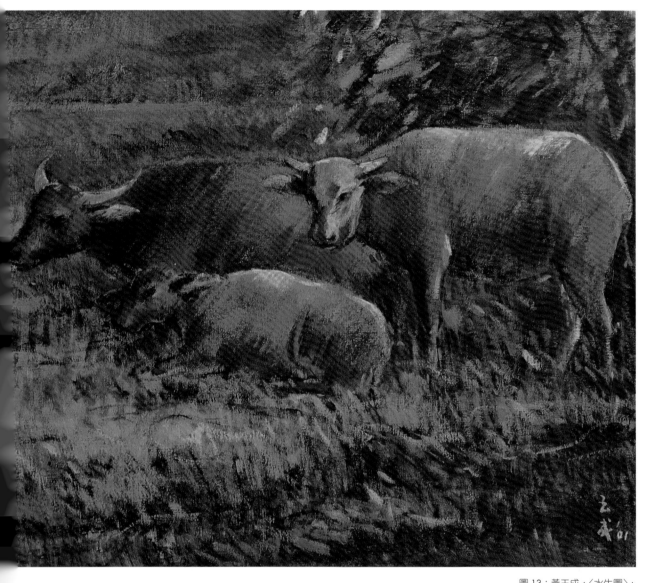

地瓜等種種回憶。放牛吃草，與牛為伍，牛也是黃玉成童年時代的好朋友，至今難忘（圖13）。

　　黃玉成孩童歲月的視覺經驗，是婆娑大洋和崇山峻嶺間的稻田、水牛、農夫以及瓜果蔬菜園地，農民胼手胝足創出結實累累的勤勞精神，是黃玉成小時候觀察所見，成長後轉化為彩筆，培養出揮灑畫布亦具同質性的耕耘態度。黃玉成的繪畫，並非得自從小天賦的手藝，而是反芻大地的養分，孩提時代的視覺體驗，內化成往後源源不絕的創作活水。

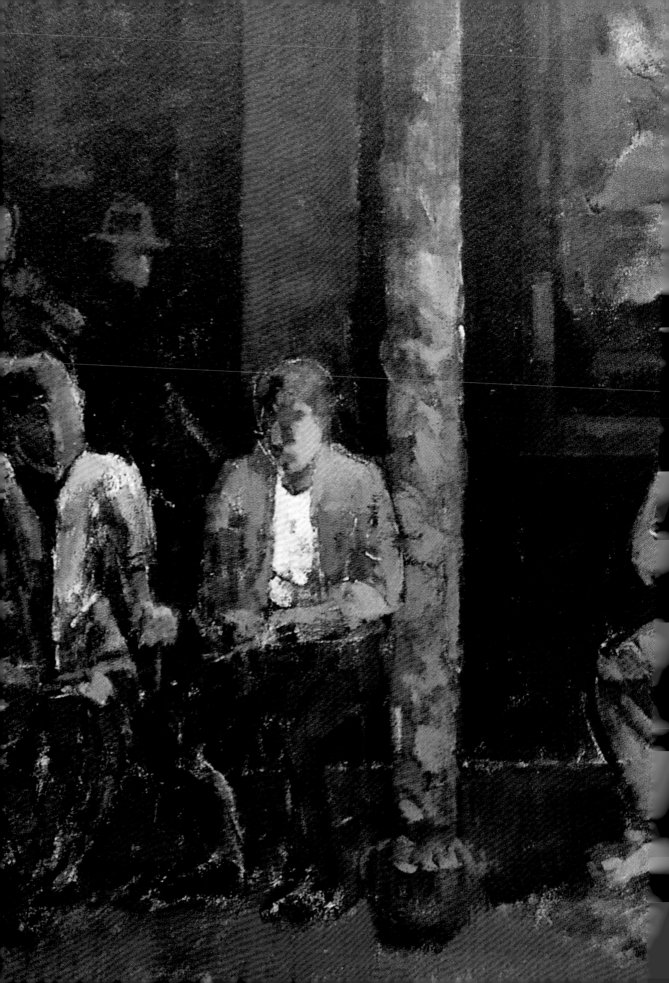

二

青少年繪畫啟蒙

蘇澳晉安宮門神，還有美術老師王攀元啟發
了黃玉成。

1. 一九六一年波密拉颱風威力

　　這一年黃玉成十三歲，依南澳子弟的慣例，完成小學教育便立即投入社會各行各業工作，那個年代僅有當學徒一條路，加上南澳又沒有中學，南澳的國小畢業生，大都離鄉背井，步上就業人生的新里程。

　　與眾不同的是黃玉成的父母，和撐起家園農事的長兄，確實有不同於村人的見地，深悟農村小孩想要出人頭地，就必須繼續求學，於是在父兄支持鼓勵下，黃玉成赴最近家鄉的蘇澳投考初中，一九六一年九月入學。從此萌生了黃玉成繪畫興趣和藝術志業的稚芽。

　　就讀宜蘭縣立蘇澳初級中學（簡稱蘇澳初中），黃玉成寄宿在蘇澳晉安宮側門巷弄（今太平一巷）平房的遠親伯母家。剛開學不久的九月十二日深夜，超級強烈颱風波密拉從蘇澳登陸，黃玉成所住的房子連屋頂都被開洞，伯母帶著他躲進衣櫥，狂風暴雨肆虐中，只靠幾片木板擋風，徹夜渡過驚恐，待暴風圈出海後，總算逃過一劫。

　　波密拉颱風在宜蘭造成的災情，最嚴重的是晉安宮附近的蘇澳木造

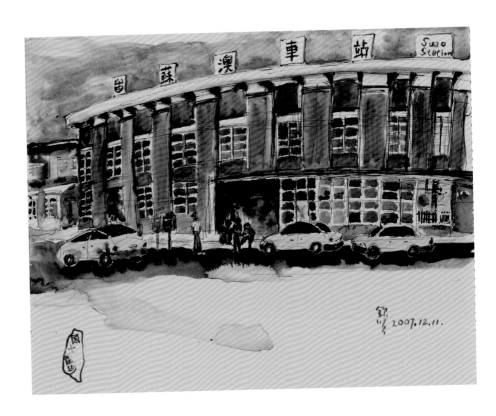

圖14：李欽賢，〈蘇澳車站〉，
2007年

車站全毀，如今呈半圓形的蘇澳車站，是災後重建的摩登水泥站房（圖14）。其次是冬山車站也被吹垮，後來重建的冬山車站不過是座單調的建築（圖15），反而是近年鐵路高架化後新建冬山車站瓜棚意象，倒成了宜蘭線鐵路極醒目的當代設計範例（圖16）。

2. 寺廟彩繪師的啟迪

晉安宮是蘇澳最古老寺廟，主祀泉州守護神法主公，法主公又稱張公，是以地方人士常謂之「張公廟」。最早是初抵蘇澳南邊的永春之泉州人墾戶，請來法主公神明供奉，十九世紀末才遷建至蘇澳現址。黃玉成的先祖也是開發永春的墾民之一，後來定居蘇澳，當初是建廟發起人

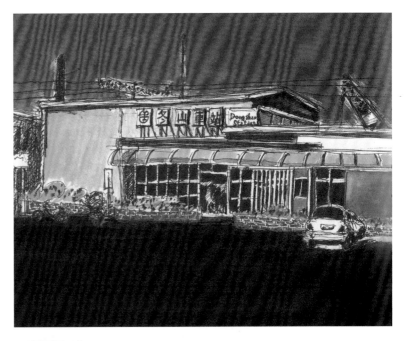

上／圖15：李欽賢，〈冬山舊站〉

下／圖16：冬山新站

之一，照理說宜蘭是漳州人吳沙率眾前往開發，先以頭圍（頭城）作據點，向南推進。唯獨泉州人亦來到永春，採樟腦致富，原在永春法主公的一座「開拓先賢英靈神位」碑，也移至蘇澳晉安宮安置，至於黃玉成的父親移民南澳墾拓則又是後來的事。

波密拉颱風蹂躪蘇澳，致使主要建築物倒塌，可見威力之大，甚至大到台北市萬華成為澤國，礁溪協天廟前的道路頓成河流，如此一來，蘇澳晉安宮必難倖免。

初中時代黃玉成的寄居處，小到僅能容身睡覺，所以放學後晉安

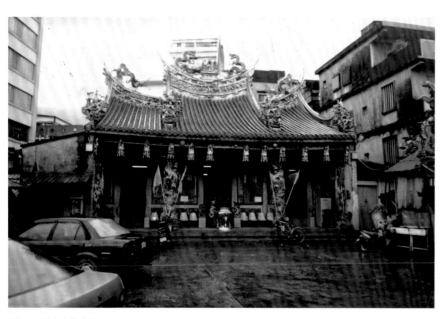

圖 17：晉安宮的今貌

宮前廟埕才是他戲耍的空間。廟前擠滿攤販，晚上偶有說書人來「講古」，那是要收費的，小孩也付不起錢去聽，只能借到幾本漫畫書翻閱，這是黃玉成首次接觸到與圖畫有關的課外印刷品。

經過波密拉颱風摧殘後的晉安宮已是滿目瘡痍，當年還是初中一年級的黃玉成，仍記得廟裡壁堵全是浮雕，其實那應該是低溫交趾燒陶雕，凡是有交趾燒浮雕的寺廟，大都是香火鼎盛的名剎。晉安宮是蘇澳居民的守護神，颱風過境後，廟方就雇人來進行修補工作，當畫師們開始重繪門神時，工匠靈巧的手藝，和豔麗的色彩，頓時攝住黃玉成的眼珠，也撼動他年少的心，他看著畫師運筆如神，調色工夫絕奇，經過一番大力揮灑，褪色的門神又重現神威，心裡十分羨慕。如果自己也能學到這手技巧該多神氣，可是生性低調也不曾對誰說起，何況當時沒有任何學畫的資訊管道。蘇澳只是個漁村，不像羅東是工商城鎮，至少羅東是戲院劇照廣告看板的重鎮，初中生的他尚不知道。與黃玉成同年代的畫家，不少是蘇澳人到羅東從事電影看板繪製，爾後進入繪畫界的，例如人物畫家邱亞才、山岳畫家李讚成等人。

初中二年級以後，黃玉成借住蘇澳鎮公所鄰近的表姊家，房子是石頭厝，有幾分田地。所以放學後黃玉成必須幫忙農事，無法在廟埕玩耍了，正因為如此，養成他對於農事的嫻熟，體會到農田工作的辛苦，上學當學生，放學下田去。

不過在晉安宮廟埕觀察畫師繪藝的啟發，無形中已根植在腦海中，升上初二，美術課的表現居然引起老師的注意，教美術的鄧老師對他

説：「你將來可以去考藝專」。黃玉成升上初二的一九六二年，國立台灣藝術專科學校（簡稱藝專，今國立台灣藝術大學）增設美術科，鄧老師得知這個訊息，才這麼鼓勵他，只是所謂的「藝專」，對藝術一無所知的農家小孩，遠若天邊的雲彩，要怎麼投考藝專？仍是一片懵懂。

廟宇門神、牆堵浮雕和屋脊剪黏，是觸發黃玉成初識藝術的民間故事圖像，門神是單獨畫像，其他都是群像，少年黃玉成無意間植入的鮮明印象，已伏流出往後創作的起爆劑──以人物為主軸，所不同的是他從民間故事換作人間現實，畫的是日常接觸的漁民、農夫、村民等無名人物。

一九七五年晉安宮大規模重修成今貌（圖17），一九九二年黃玉成重新來到晉安宮，畫下「廟口」油畫（圖18-1、18-2）一作，即是廟宇

圖 18-1：黃玉成，〈晉安宮〉，1992 年

圖 18-2：黃玉成，〈廟口〉，
1992 年，61×71cm，
宜蘭美術館典藏

龍柱下人群往來的實景，畫家所欲表達的主題是鄉民互動場景，場景中
的龍柱（圖19）畫家反而將之模糊化了。

3. 高中美術老師王攀元

　　蘇澳初中畢業，父兄鼓勵他繼續升學，黃玉成考上宜蘭縣立羅東中
學（簡稱羅東中學）高中部，一九六四年到一九六七年，三年高中生期
間，寄寓到利澤簡親戚家。高中時期黃玉成是班上畫壁報高手，每次有
壁報製作必被公推上場，無役不與，足以見他繪畫的潛力已逐漸在班上
脫穎而出。

圖 19：晉安宮的龍柱

　　羅東中學美術老師王攀元（1909-2017），一九六六年黃玉成升上高三上學期，王老師在美術課堂上透露他在台北國際畫廊（台北市中山北路大同公司隔壁，今已歇業）舉辦首次個展，展出卅二幅水彩畫，全數被美國人買走。

　　一九六六年台灣繪畫市場尚未活絡，甚至經營「畫廊」此一行業，仍是大家很陌生的生意，但是台北市中山北路上有專門銷售給美國人的幾家小畫廊，主要對象是駐台美軍顧問團的眷屬。那個年代全球捲起抽象旋風，王攀元的水彩畫風格幾近同趨向，而且又蘊含著東方禪境，更符合美國人喜愛的異國情調。據說，那是當年來台拍攝「聖保羅炮艇」電影劇組員一口氣蒐購的，其中影片男主角史提夫‧麥昆有可能收藏其中幾幅。第一次個展的豐收，對蟄伏鄉下的王攀元，生活改善不少，但即使是賣畫全壘打，也沒有捲起社會話題，更沒有引起廣泛討論。畫展

結束王攀元回到教師崗位，默默教學。黃玉成是第一次聽到有「個展」這種事，之後也無人再提起，同校師生看王攀元只是美術課的老師，而不認為他是大畫家。此際，讓他想起高二時模仿美術課本上的水墨畫，轉成上色水彩，被老師說：畫得太漂亮，反而俗氣。本來不太在意，如今聽說老師在台北開個展，才令他想到平日低調的老師，原來是個不凡的高手。

讀到羅東中學高中三年級，有一次，黃玉成同班鄰座同學給他看了一幅炭筆素描，畫的是阿古力巴石膏像。引起他好奇地追問，這是在哪裡畫的？同學告訴他，是在外面補習班學的。自知家境貧窮，不可能有餘錢可以去學畫，他很快打聽到王攀元老師在午休時間，會義務指導投考大學美術科系的同學畫素描、水彩、水墨等應考術科，黃玉成立刻加入習畫行列，認真準備術科基本工夫，他決心投考大學應試，再加強學科自修，搏一搏看，在他那個年代，考上大學是改造命運的轉捩點。

4. 啟發美術人生

高中時期的黃玉成，對王攀元所知甚為有限，只知道他是學校的美術老師，平日沉默寡言，校內師生也不把他視為畫家。一九四九年隨政府來台的王攀元，直到一九五二年才在羅東中學謀得教職，得以安家落戶。他一方面教書得以溫飽，一方面投入創作。其作品概以獨對天涯海角，或宇宙萬象之寫意風景為主題，這顯然是流落異鄉，心懷故土的命運反射，由於大半生藉創作獨白，抒放胸中積鬱，大量作品都未曾公開，也未引起注意，是以在羅東中學同事眼中，王攀元與宜蘭出身的大畫家藍蔭鼎（1903-1979），是無法相提並論的，甚至有人覺得他是一個不會與人溝通，又極度孤僻的「怪咖」。

一九六六年王攀元生平首次個展結束，一九六七年黃玉成終於如願考取藝專，同年，另外有一位同學考取文化學院美術學系，再晚一年又有同級生考上師範大學美術學系。一九六八年在「九年國民義務教育」的政策下，羅東中學一分為二，王攀元留在國中部（改名宜蘭縣立羅東

國民中學），從此也再沒有機會指導要應考大專美術科系的學生了，一九七三年他靜悄悄地申請退休。之後，經王攀元指導過的少數考上大學美術科系的弟子，都出國去了，僅有黃玉成一人留在家鄉宜蘭，持續創作未輟。

上述王攀元台北個展是怎麼曇花一現的？一九六一年黃玉成剛進蘇澳初中，王攀元參加新成立的「蘭陽畫會」，一九六四年台北的大陸渡台青壯輩畫家李德、劉其偉及藝專教授劉煜等人合組的「心象畫會」，應蘭陽畫會之邀到宜蘭展出，李德因而認識王攀元，尤其賞識王攀元畫作的文人思維和東方古典的情韻，遂促成他在台北舉辦畫展，但是並沒有太大迴響，王攀元不以為忤，仍繼續蟄居宜蘭，向來秉持淡泊的人生觀，默默作畫，一直到邁入耄耋之年，才真正受到美術圈的注目。

黃玉成與王攀元的師生情，在他考上藝專，更感念老師指導術科考試受惠良多，之後仍保持交流，也常到老師家聽他說起過往的悲涼身世，一聊就停不下來。王攀元退休後搬到宜蘭商職對面，每逢過年黃玉成必專程去探望老師，師生對話之間，黃玉成覺得接受老師人格薰陶更超過藝術的啟發。

二〇〇一年王攀元榮獲「國家文藝獎」，承辦單位要來拍攝作品建檔，九二高齡的他，堅持一定要黃玉成在場，否則不許拍照。拍攝過程中，若剛好黃玉成有事不能在現場，拍攝工作也必須暫停，可見王攀元對黃玉成的信任度。

王攀元看重黃玉成，看他倆一起吃飯就知道了。很久很久之後，王攀元提及他們早年在王家用餐的「祕密」，當時一家人煮麵吃，只有師生倆的碗裡會加個蛋，可見老師對他的器重與疼愛，這一段師生情誼，也是黃玉成求藝途中首位知遇之恩，一直延續到王攀元高壽仙逝為止。王攀元與黃玉成的父親都是百歲人瑞，一位是生他、育他畢生為家庭辛勞的父親；一位是他崇仰的人格者，且有恩情加持，都是他人生中最珍視，永遠思慕的典範人物。

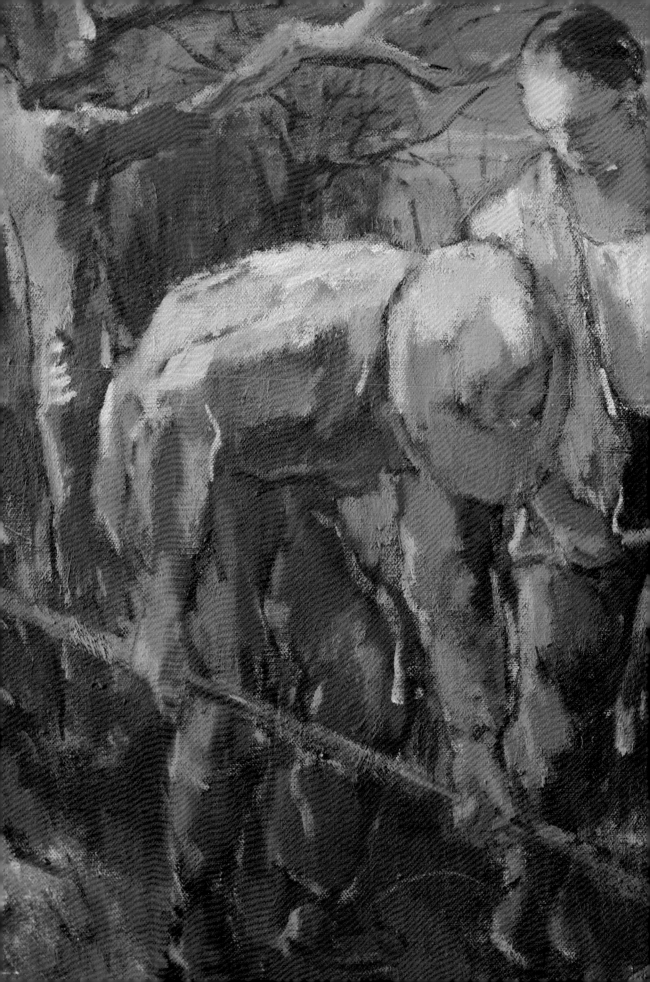

三

踏上學藝之路

羅東中學同班位於鄰座的同學，在補習班學
素描，欲投考大學美術系，這才指引黃玉成
知道求藝有路可循。

　　但是光靠自己土法煉鋼不可能，還是得拜師學素描，但是他自知家裡無法供應這筆學費，轉而去求美術老師王攀元，幸得王攀元願意義務教導他素描等應考科目。

　　一九六七年夏天，黃玉成到台北參加術科測驗，借宿三重埔姑媽家，隔天前往考場赴試，先畫維納斯石膏像，再來是其他必考術科。苦苦等待一個月之後，終於金榜題名，如願考上國立台灣藝術專科學校，不僅為羅東中學寫下光輝的一頁，也在南澳的偏鄉苦地，難得出了一位大學生。

1. 拼命畫素描的年代

　　國立台灣藝術專科學校，在板橋浮洲里，註冊當天黃玉成從家鄉一路輾轉公路車、火車才能抵達板橋車站，然後徒步前往學校。遠道從南澳來求學、求藝的大一新鮮人黃玉成，先住學校宿舍（圖20），第二年才自行在校外租屋。

　　剛開學時黃玉成看到公布欄上的教授名單，居然沒有一個人是他聽過的，畢竟他所認得的，僅限教科書上的示範藝術家，何況現有的教師陣容，大都是李梅樹出任科主任後新聘的台籍畫家，那時期，他們只沉默作畫，靜態教學，都非黨政關係良好的主流畫家。

圖20：國立台灣藝術專科學校

　　黃玉成分發在美術科西畫組，科主任是李梅樹（1902-1983），班導師是陳景容（1934-）。

　　陳景容的藝術理念中，素描是學畫初步最重要的一環。戰前東京美術學校最後一位台籍畢業生是廖德政（1920-2015）；戰後改制為東京藝術

大學後，陳景容是第一位入學的台灣人。

東京藝術大學畢業，陳景容返台任教藝專。有一晚，陳景容隨卡車運回一批釘好的畫布，一路上思索新畫布要畫些什麼？車行愈近板橋浮洲里，夜色中郊野荒涼之感，剎那間，讓他感受到夜的空寂與星夜的靜默，他仰望夜空一片暗藍淒清色調，一趟夜行貨車的孤寂路徑，讓他從而鎖定這種氛圍的畫路，他自闢一條歲月停格的雋永風格，在自己冥想的異世界，踽踽獨行。

當時陳景容賃屋在藝專操場邊的一幢青色

圖21：黃玉成，石膏像素描，1967 年，藝專第一件素描

木造房子，學生們皆謂之「青樓」，黃玉成亦同租在此，一到晚間總在屋裡拼命畫素描。因與陳景容老師住在一起，老師作畫的過程，如何營造畫家生活，他都看在眼裡，並引為典範。

藝專三年級時陳景容升為科主任，並在板橋購屋，是一幢二層樓透天厝，空出的房間分租給黃玉成。他依舊絲毫不敢懈怠素描，努力磨練此一基本工夫，甚至晚間還溜進夜間部下課後的素描教室，繼續勤練（圖21、22）。陳景容開班教授素描，黃玉成順理成章成了得力

圖 22：黃玉成，石膏像素描，
1969 年

助手，三年藝專學藝之道，打下精湛的素描功力，如果沒有這番苦練，絕對無法掌握到後來處理群像的能力。

不過，求藝中的黃玉成也分別見識到諸位師長的不同風格，洪瑞麟（1912-1996）上二年級人體素描，他覺得老師的速寫線條流利又隨性，肢體形態精準。黃玉成記得洪老師多畫少語，是對他最有說服力的人格感召。記憶中最深刻的，也是對他後來最具影響力的，是美術科科展中洪瑞麟出品「礦工群像」油畫，地底世界滿身炭渣的粗獷、強勁有力之作。當時，洪老師的礦工畫極少公開，僅在校內非正式展出偶爾露面，原因是底層階級的畫題敏感度高，所以必須低調，不敢張揚。直到礦工畫受到肯定，礦工畫家之名廣為盛傳後，黃玉成佩服洪瑞麟畫礦工堅持一生而心動，另方面也對他自己專注勞動題材獲得無形的鼓勵與見證。

三年級油畫老師是廖繼春（1902-1976），竟然與陳景容畫風南轅北轍，陳景容意境孤寂；廖繼春賦彩浪漫。同是油畫教授的楊三郎（1907-1995），則以色彩的飽和度為其特徵。這些都是黃玉成期望自己能夠將

之吸收融合，進而作為他終身實驗的課題。

2. 寒暑假變身農夫

　　從初中、高中到藝專一路順利升學，到最後完成高等教育的九年間，黃玉成離鄉背井，四處寄宿親友家，或校外租屋蝸居，都是自己照顧自己，獨立生活，這也養成他一貫「獨我」作息的習慣，甚至在繪畫領域也保持「獨往」之道。完全不受流行或流風的干擾，求藝以來畫壇上一窩蜂的抽象、超現實、鄉土寫實等畫派，都與之擦身而過，直到黃玉成步入專業創作的成熟期，更能守住個人的畫風，創出他的生命之光和生活所見。

　　黃玉成生命的源起，來自故鄉南澳，自幼生活環境就是南澳的家園，課餘的作息即是埋首農耕勞動。漫長的九年出外求學、求藝術的青少年歲月，離家時間甚長，這期間繁重的農事皆靠父兄在撐，所以一到寒暑假就立刻趕回家幫忙，希望減輕家人的負擔。

　　離家求學九年間，身在異鄉卻心繫家園，他知道父母兄長很辛苦，省吃儉用供他讀到大學，感恩之心不言而喻。

　　黃玉成父親早年到偏鄉的南澳開墾，在南澳成立勤儉的家園。黃玉成的大哥是家中最主要的支柱，因為大哥身材魁梧，比起父親瘦小的身軀強壯有力，舉凡果園摘採，水稻收成，穀物搬運等一切粗活，全由他一肩挑起，弟弟們離鄉升學他又全力支持，黃玉成感念大哥雖是平凡農夫，卻擁有一顆不平凡的心。

　　南澳雨後的泥濘地，是收穫之後曬穀最難控制的作業，地面潮濕稻穀難以乾燥，交到農會不能過關，幾經折騰即使通過了，也得自己扛上穀倉，這一連串勞動都非常辛苦，就算一整車乾穀交出，所拿到的微薄報酬，也都變成弟弟們的註冊費用。

　　所以黃玉成一到寒暑假，就是立刻變身為標準農夫，一年裡有三個月，放下書生身段，下田收割，旱田栽種，挖蕃薯、剝土豆，成天在田裡打滾，曬得像個黧黑的莊稼漢，農忙永遠沒有結束的時候，但開學日

一到,他又得趕回學校上課。如此真實地與炎夏的大地或隆冬寒風搏鬥的農耕體驗,又如何不教他現身說法呢?斗笠、汗衫、赤腳的身影,正反映著老農看天吃飯,認命知足與自得其樂,黃玉成最了解這種心境,他用彩筆刻劃農村精神(圖23-1),這樣的畫面有父兄的影子,也有他自己。

3. 藝專學友各有發展

藝專期間(1967-1970)黃玉成寒暑假結束,卸下農夫身分,重返藝術搖籃當學生,回到租賃的小屋,最初他與葉竹盛(1946-)合租「青樓」,成為室友。又曾經與陳世明(1948-)分租陳景容購置的透天厝空房一年,晚上兩人爬窗進入夜間部下課後的素描教室,四處撿拾剩餘的碳筆和饅頭,各自找以前沒畫過的石膏像,勤練素描,奠下了扎實的繪畫基本功夫。

陳世明與黃玉成的認真,陳景容老師也看在眼裡,私下向別人透露,這倆小子將來應大有可為。同班好友除葉竹盛、陳世明之外,還有戴壁吟(1946-)。葉竹盛學生時代就留起鬍子,很性格。戴壁吟則不急著畢業,反而天真到自願留級重修,目的只為求得多一年的學習機會。一開始,大家都是在同一起跑點上,後來葉、陳、戴三人皆留學西班牙,黃玉成早就認分自己不可能有留洋的條件,根本不曾起心動念。可是三位好友從西班牙返國後,畫風丕變,成了世界新潮的當代風格,偏向物質的原創性和線與面的思考,戴氏留在西班牙專注反覆台灣地圖符碼,首創紙漿加工藝術。

當代藝術的題材、材質與表現方式相當多元,它首重國際接軌,如何呼應時代思潮與反應時代美感,誠然為最主要課題。

現代的腳步與局勢變化神速,多媒體的新類型藝術亦多,可是總會距離生活愈來愈遠,創作主題也愈是衝向雲端,「接軌」?黃玉成不是沒有想過,倒是他堅持與腳踏的土地「接壤」,別人可以畫得天馬行空,摸不著天際;他寧願親近熟悉的身邊,但是畫油彩如何表現「身

邊」？那一定得有脫胎換骨的能量，另闢獨我揮灑之風格，面對多元浩瀚的藝術之海，令黃玉成抱定決心，千山萬水我獨行的啟迪人，正是同鄉作家黃春明（1935-）提醒他「畫自己身邊所能感動的才最重要」。這一句醍醐灌頂之言，讓黃玉成茅塞頓開，找到終身創作的一條筆直的路。

圖 23-1：黃玉成，〈農民圖〉，
1997 年，60.5×72.5cm

四

進軍美展奪魁

黃玉成之出道，是數度闖蕩全國性大型美
展，連續斬獲大獎打響知名度的，從而有機
會進出台北各大畫廊，乃至聲名鵲起，實源
自於黃春明醍醐灌頂。

1. 畢業的徬徨與衝擊

藝專美術科的班導師陳景容升任科主任，依然很照顧黃玉成。然而行將畢業離開校門，難免還是一名不知何去何從的感傷青年吧！因為家境清寒，不可能供他放洋深造。那個年代只要拿到外國的碩士學位，回來一定有不錯的工作。留學是斷念了，但服兵役是義務。毫無背景的黃玉成，下一步人生路仍然猶豫不決，就這樣當兵去了。

畢業後一年多的軍旅生涯，當時他分派在金門擔任補給官，主要職務是管理倉庫，餘暇時在倉庫的一個角落，架起畫架充當臨時畫室，暗自鞭策，就算當兵也絕不允許荒廢畫筆。

即將退伍那一年（1972）的《台灣省全省美術展覽會》（簡稱「省展」），奪得油畫首獎的竟是藝專同學也是室友的陳世明，當下內心造成莫大的激盪作用，同時也產生無比的激勵，「好朋友已經浮上檯面了，我豈能懈怠！」遂打定主意奮起，急欲再出發。學業已告一個段落，藝術生命要有未來，一定是在畢業之後才正式展開。從小在農村成長，除了課業還要挑起農事的黃玉成，最清楚培植與栽種的因果，可是現實的環境逼他陷入徬徨，畢業之後非但不能再仰賴父兄，還有責任幫助家計，早日脫離貧困。於是他自行整理出三條出路欲作抉擇，首先是返鄉執教，其次是在台北陳景容畫室擔任助手，再不行的話，還可以留在台北從事外銷畫。

2. 蟄伏再出發

擔任助手是恩師陳景容主動提出的，因陳景容開班教授素描，想把愛徒黃玉成留在身邊當助手。另方面陳景容的留日經驗，最了解日本明治以來的大畫家，絕大多數都是留在人文薈萃的東京而後成名的。舉例來說，同時期日本當紅的版畫家棟方志功（1903-1975），遠自北方的青森縣而來，獨闖東京入選《帝國美術展覽會》，又奪得一九五六年《威尼斯雙年展》大獎而蜚聲國際。陳景容力勸黃玉成留在台北才有可能發展，一旦回到鄉下少了切磋，畫藝可能會逐漸鬆懈。

老師這一番忠言，黃玉成有聽進去，所以第二選項是在台北畫外銷畫，它雖不算創作，卻是經濟自立的手段。外銷畫是一九八〇年代前後，窮畫家們的收入來源之一，所謂外銷畫是輸出美國和日本，被當地商店拿來作贈品之用的小品畫。畫家站在一排畫布前，同樣圖形反覆重畫，有固定程序的筆法和賦色。當年瑞芳礦工畫家蔣瑞坑（1922-2007）也畫過外銷畫，他形容繪畫過程很像做便當分菜色，也就是調好一種顏色後，分別塗到成排的同構圖同一位置，可以說是一種量產畫法。

　　黃玉成在陳景容畫室幫忙時，也有專事外銷畫的青年來此加強素描訓練，彼此熟識，他們願意引介黃玉成進入此行，但一切得等到退伍再說。幾經考慮，最後還是決定回到家鄉，可以就近照顧家人及農務，同時也向陳景容老師保證，自己絕對不會放棄畫筆。值得追記的，畫外銷畫來學素描的青年也有後來成名的畫家。

　　沒有任何背景想要謀職，只有直接寫信給母校蘇澳國中校長，表達自己想返鄉任教意願，然而收到的回覆是學校無缺額，但建議可轉問南方澳新成立的南安國中試試看。黃玉成也不曉得校長尊姓大名，去信時竟然僅冠上「校長」兩字而已，慶幸終於傳來佳音，南安國中校長同意聘任，從此開啟漫長的教師生涯，心中耿耿於懷的是一定要持續畫畫，不能辜負恩師陳景容老師的忠告。

3. 黃春明一語開竅

　　南方澳的新學校剛成立，黃玉成是年青有為的生力軍，一定得兼任行政職，幾年下來業務忙碌，根本沒有時間定心作畫，於是自請轉調至蘇澳國中，不須再兼行政，可以重拾畫筆，這段期間結婚生子，五次搬家，默默度著教學與作畫並行，自我摸索創作的日子。

　　一九八〇年代前後宜蘭美術活動泰半集中在宜蘭市。宜蘭地區傳統的詩畫結社，原發端於宜蘭北部的頭城，台灣最早的水彩畫家藍蔭鼎則出身於羅東，而宜蘭最南邊的蘇澳一直是漁業重鎮，甚少出現藝文名士。

　　一九八〇年代又是台灣政治與社會最動盪的年代，一九七九年爆發美麗島事件之前，由鄉土文學所激發的本土意識，經美麗島事件大逮捕行動，終於敲醒本來被蒙蔽的青年，逐漸不滿黨國教育下的文史教材，皆無視台灣的存在。與黃玉成同一世代的青年，紛紛對台灣本土重新認同，尤其是向來被忽略的邊緣小人物，和難以登上大雅之堂的底層人生，一時成為文學小說家筆下的角色。

　　其中起步甚早的黃春明，正是宜蘭出身的作家，也是台灣現代文學的領航人，《莎喲娜啦·再見》、《蘋果的滋味》、《兒子的大玩偶》等描寫社會邊緣人的悲歡故事，都是膾炙人口的經典作品。

　　同時間黃玉成也閱讀了王拓的《金水嬸》和楊青矗的《工廠人》等本土小說。美麗島事件前後黨外運動的「選舉假期」（選舉期間公開批評政府不會被抓），尤其宜蘭是民主聖地，在這股風潮下，黃玉成也曾專程跑到宜蘭去聽郭雨新，或台北黃信介的政見發表會，作為一個知識份子，他內心早有覺醒，只是繪畫創作尚在摸索方向中。雖然居住在蘇澳，也常郵購《雄獅美術》、《藝術家》等刊物來了解畫壇趨勢，充實見聞，不過作畫難免還猶豫在題材、造形、乃至情感，如何跳脫既有美學的迷惘與苦思。

　　一九八五年宜蘭市救國團蘭苑藝文中心，邀黃玉成舉辦一個小型畫展，那是他生平第一次個展。這一年剛好是他們結婚十周年，有了孩子，也買了房子，真是值得來一場別開生面的祝賀方式。更重要的是黃玉成要藉個展立下宣言，表示「我會在美術這條路上繼續前行」。

　　畫展閉幕那天，正準備下檔收攤之際，來了一位最後進場的觀眾，他覺得這名男士氣質不凡，而且賞畫神情若有所思。通常這種小畫展大都是朋友的交際應酬，少有真正愛看畫的人，遂引起黃玉成主動上前致意，未料竟是久仰大名的重量級作家黃春明。交談之下，黃春明留下令他刻骨銘心的一句話：「身邊的感動，真誠的下筆」。

　　黃春明稍知黃玉成的出身背景，他也點明鄉土文學就是寫出「厝邊頭尾」許多動人的故事，黃玉成不由然想到自己成長歷經的農村體驗，

與平日接觸的農民、漁夫、攤販、野台戲、廟會等多面向的庶民生活圖像，如果用在創作題材，便可以發揮至無窮無盡，鄉民們與生存搏鬥本來就有他「身邊的感動」，著手彩繪最能感同身受，「真誠的下筆」必自然流露真情。

說到「真誠」並非以前的畫不真誠，而是西洋美術史流派的演進教人迷糊。他自己也承認「仿印象派，一點也不印象。學表現主義，不知要表現什麼。畫超現實主義，卻做不了白日夢」。印象派是十九世紀巴黎青年畫家的都會感受，表現主義是德國藝術家的激進畫風，超現實主義是創造非現實場景的幻覺。這些理論黃玉成都了然於胸，況且這也已經成為歷史流派了，何必再重覆追隨，事實上自己也正逢「創作之道」卡在十字路口，此期間也摸索變形、構成、反透視等新元素（圖23-2），終經黃春明一語道破，與其模仿造作，不如拾起真心感動。

圖 23-2：黃玉成早年曾嘗試變形或立體派構成的創作實驗

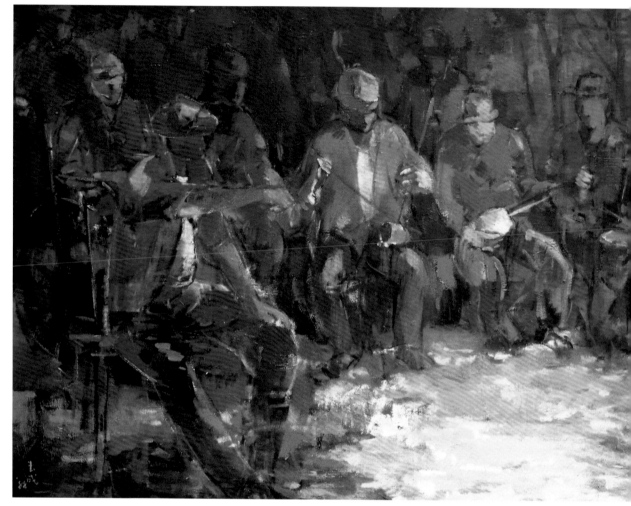

圖 24-1：
黃玉成，〈「弦」之二〉，
1988 年，91×116.5cm，
第 43 屆「省展」首獎，
國立台灣美術館典藏

4. 抱大獎登上畫壇

宜蘭發表過小型畫展之後數年內，拾起畫筆，新創題材「重新出發」。鑒於宜蘭地區較少挑戰的舞台，黃玉成不甘蟄伏地方，想進軍全國大展自我挑戰，他開始創作巨幅油畫參展，然而把大幅作品連框扛到台北送審，反覆來回也吃足一番苦頭。

他和妻子倆合力，從家裡把畫搬到蘇澳新站，又不能搭對號快車，只准抬上普通車行李車廂。到了台北，更好不容易合力抬向收件地點，當年不外是新公園台灣省立博物館或南海路國立台灣藝術教育館等處，

圖 24-2：羅東公園裡的老人。
1989 年「省展」首獎畫作
〈弦〉之二〉的取材

　　結果卻寄來一紙落選通知，這下又得從台北一路折騰把畫扛回家。黃玉成回憶嘆道：「我們抬回的不只是沉重的畫，而且是沉重的心情」。

　　可是自從首度個展與黃春明對話之後，繪畫思路宛如迷航中看到了燈塔，指引出應走的方向。一九八九年參加第43屆「省展」首傳捷報，「弦」系列作品之一的油畫榮獲省政府獎（圖24-1）。弦有音效，有多位樂師演奏，宛若畫面中洋溢著戲曲樂音。那時候羅東公園每天下午都有歌仔戲迷的聚會（圖24-2），各地票友雲集，琴藝高手搭配悠揚唱腔，黃玉成把握這樣的畫面，表現手法不拘泥寫實，不寫實反而是亂筆有序的協和，這幅奪得大獎的作品似乎已奠下泥巴原色的土黃色調，與黃玉成的姓氏不謀而合，成為他早期的招牌色。

　　一九八九年的〈後台〉油畫（圖25-1），也用了土黃色基調，獲得《南瀛獎》。本圖更有戲筆中的層次感，畫歌仔戲本來就有戲劇人物，但他不畫嚴整的前台；而取後台演員們休憩現場，不常曝光的後台，運筆起來筆觸反而戲劇化。

　　本圖之緣起係黃玉成的父親很迷歌仔戲，當地人稱作「本地歌仔」，那一年黃玉成父親已八十歲，南方澳媽祖誕辰有演戲助陣，知道

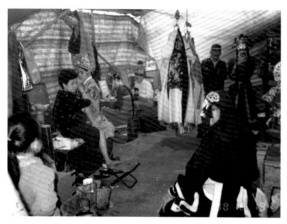

父親已從南澳趕來蘇澳，卻不知他跑到哪裡去？黃玉成判斷他應該正在看戲，前台找，後台找，終於被他找到了。竟意外發現後台（圖25-2）別有洞天，那不正方是戲夢人生的真實舞台嗎？在後台微弱的光源下，諸演員的哀歡心緒，只能意會出動作，而看不到面部表情。

《南瀛獎》是極具公信力的民間大獎，一旦得獎必引起畫壇的關注，黃玉成確實已回到生活周邊找素材，找到繪畫的本質，找到創作的內涵，連續二、三年內，勇奪數項全國性美展的首獎，從而打開畫壇知名度，聲名遠播。

左／圖 25-2：1989 年〈後台〉作品獲《南瀛獎》。
此照片為陪父親看戲所拍

右／圖 25-1：黃玉成，〈後台〉，1989 年，91×116.5cm，
第 3 屆《南瀛獎》，台南市美術館典藏

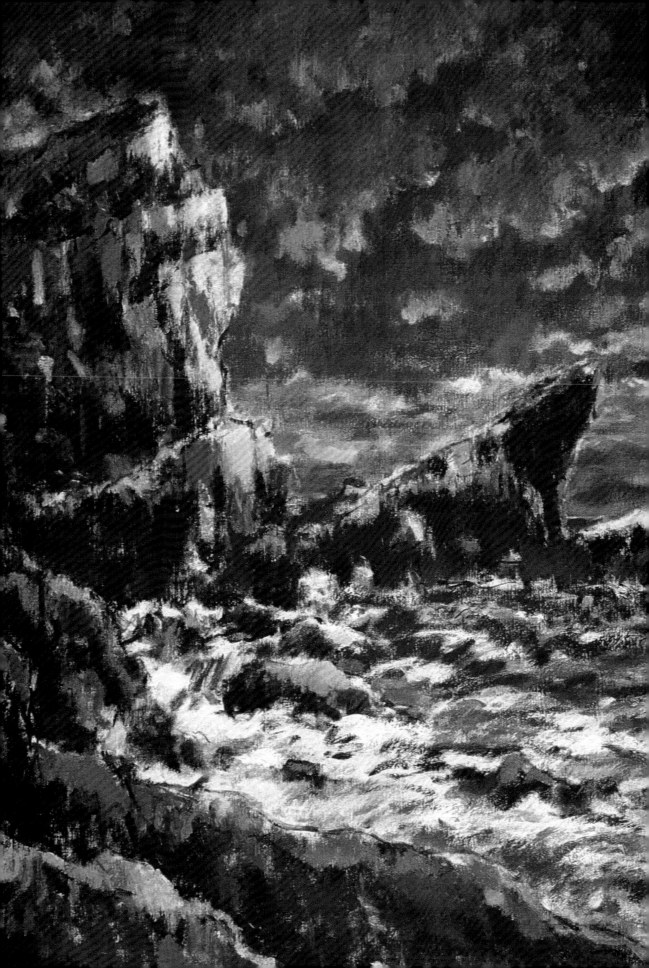

五

鎖定終身創作主題

當面對畫布的時候

向山川致敬

向海洋致敬

向家鄉的土地和人民致敬

——《黃玉成創作札記》

1. 本土文化解凍

　　一九七〇年代黃春明等青年作家，出版描寫台灣現實社會的小說，廣受歡迎，卻引起情治單位緊張，有意打壓，遂捲起一九七六年的「鄉土文學論戰」。本土作家認為「沒有土地哪有文學？」國民黨當局則祭出那是共產主義的農工兵文學路線，而且唯恐「鄉土」會助長台獨意識，就這樣各說各話僵持了好幾年，也無所謂勝負，但影響層面已擴及美術界。一九七八年《雄獅美術》推出新人獎徵件，得獎作品概以鄉村懷舊題材為多，際因台灣經濟結構適逢農工轉型期，即將消失的老宅、古厝、豬舍圍籬、舊腳踏車等等題材，立即受到青年畫家青睞，促成鄉

圖 26-1：黃玉成，〈鄉居圖〉，
1987 年，91×116.5cm

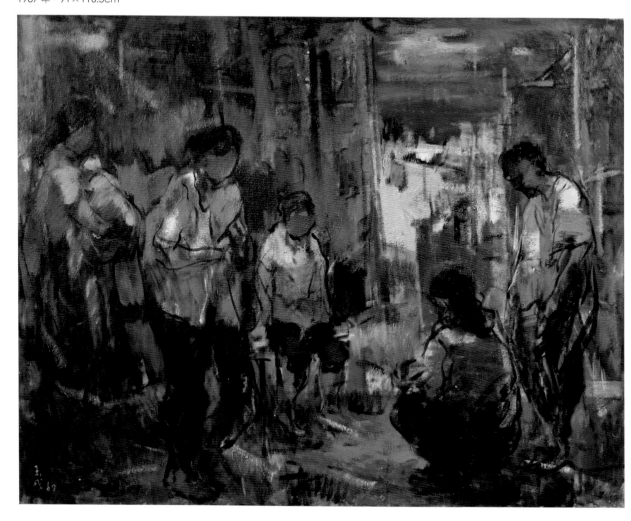

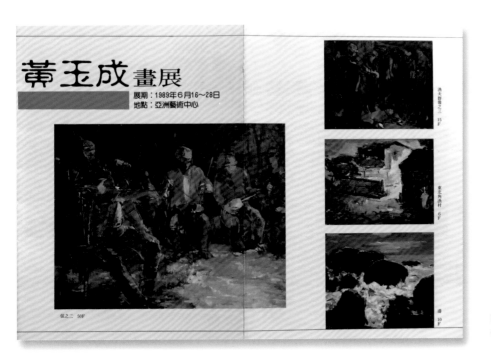

圖 26-2：黃玉成第一次台北
個展 DM

土寫實繪畫盛行一時。

「鄉土」畢竟是為避開被貼上台獨標籤而委曲求全，自我矮化的名詞，「本土」才應該是更正確的現實台灣之代名詞。直到一九八〇年代中期之後，解除戒嚴枷鎖，新生代畫家轉向突破政治禁忌，表現出反諷的圖像，如吳天章創作的〈蔣經國的五個時期〉與楊茂林的〈台灣製造〉等等。

鄉土文學運動一度蔚成鄉土寫實繪畫風潮，大都是都會畫家對農村的懷念。可是同時期迎向解嚴的黃玉成，反而去畫歌仔戲的弦音，或戲棚後台的現場真景，奪得大型美展第一名，絕對有異於鄉土寫實的念舊情節，他用彩筆繪出日常所見的人間圖像，黃玉成筆下的人物，全是充滿生命力討生活的光景（圖26-1）。

《南瀛美展》的奪標者，常是台北各大商業畫廊邀請辦展的對象。一九八九年六月台北亞洲藝術中心《澳，來自蘭陽平原的油彩——黃玉成油畫展》是黃玉成在台北的首次個展（圖26-2），畫展主要訴求是強調這位來自南方澳的畫家。結果不鳴則已，一鳴驚人，黃玉成立即被

視為畫壇新星，頓時成為炙手可熱的畫市新寵兒，從此各大畫廊爭相邀展，他筆下的普羅眾生相深受畫壇矚目。

2. 道地的普羅眾生縮影

「普羅」是普羅列塔利亞（Proletariat）的直譯縮寫，意思為無產階級或勞動者，包括工人、作業員及服務業等，但是黃玉成熟悉的普羅是農漁民、歌仔戲演員和引車賣漿的小販，這些人都是道道地地的常民百姓、普羅大眾。

早年曾經在南方澳執教的黃玉成，學生家長泰半是漁民，鄰居也都捕魚維生，租屋附近即是漁港，他對漁業生態的認知，與漁民間的互動（圖27-1），皆如厝邊頭尾般的熟稔。

因為關心漁村生活，黃玉成也特地閱讀王拓所著的小說《金水嬸》，這是一部以基隆八斗子漁村為背景的小說，當時被歸類於鄉土文學。文中描述金水嬸的一生際遇，反映出漁民家族在功利社會洪流中的貪婪、忤逆致使家庭失和。黃玉成的家是世代務農，同屬底層性質，讀金水嬸的家庭爭執，真慶幸自己的家族很單純，很和諧，這或許與黃玉成父母親的忠厚傳家，以及他天性純孝，性情敦厚，對家庭栽培常懷感恩之心不無關係。

l. 土地邊緣漁夫圖

漁民生活在海岸邊境，那裡是國土的最邊緣。一九八九年參加第12屆《中華民國全國美術展覽會》（簡稱「全國美展」），獲油畫類第一名作品〈第三號碼頭〉（圖27-2）是較早期的漁民圖之一。色澤未脫土黃色基調，光線集中在前景人物的衣帽，係取景自南方澳第三號碼頭的漁民工作中情景。未幾，漁船公司引進大型圍網，漁獲達十幾萬公斤，正在第三號碼頭卸下捕回來的鯖魚，也入畫了（圖27-3）。

碼頭工作是用站的，補魚網就得坐下來了。幾年後創作〈補網〉（圖28），多了紫色鋪陳畫面。戒嚴期間，台語歌謠《補破網》是禁唱的，「破

右頁／
圖 27-1：黃玉成，〈漁民圖〉，1989 年，91×72.5cm，第 1 屆《台北縣美展》首獎，新北市政府文化局典藏

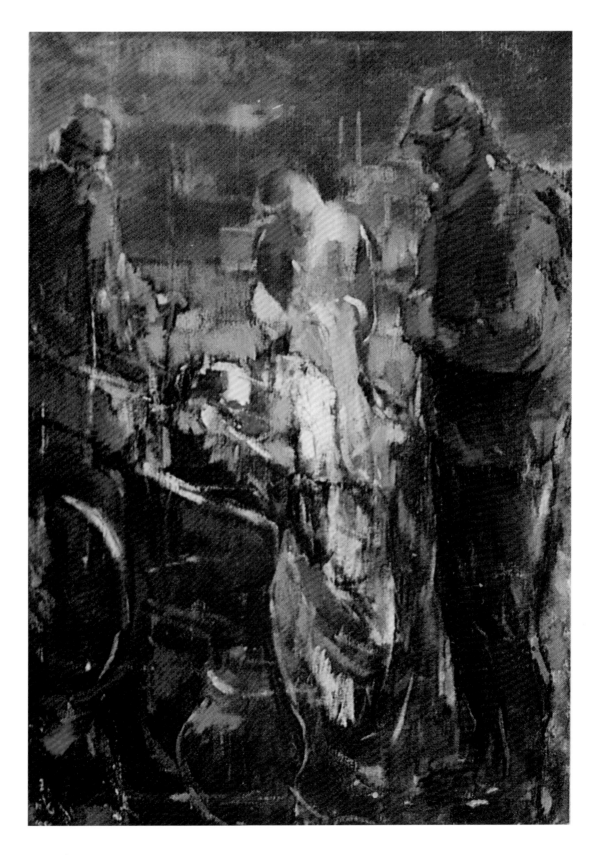

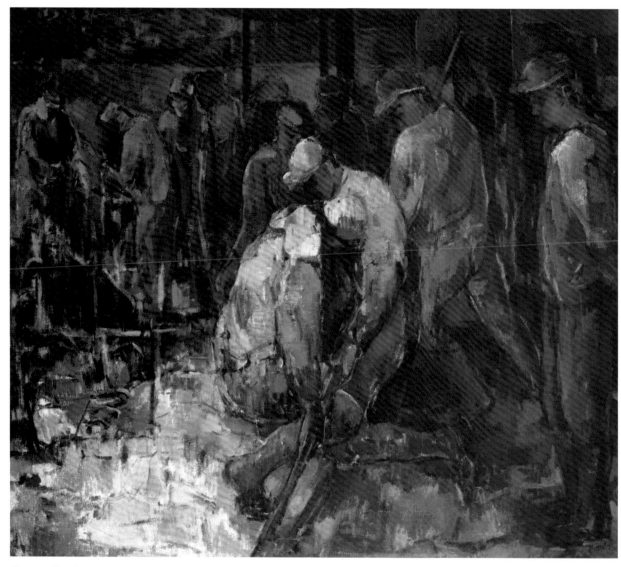

圖 27-2：黃玉成，
〈第三號碼頭〉，1989 年，
112×145.5cm，
第 12 屆「全國美展」
油畫類第一名

網」被當局曲解為「破望」。隨著台灣言論自由化，政治民主化，黃玉成心中的「漁網」之台語反而是「希望」的諧音。

　　預祝捕魚豐收歸來的另一件同題名之較早期作品〈補網的漁夫〉（圖29），漁夫手中的網線，不正是隱喻著他為開創新畫路的「希望」（漁網）嗎？

右頁／
圖 27-3：黃玉成，
〈第三號碼頭（大圍網）〉，
1988 年，
116.5×91cm

　　台北首度個展之後的十五年內，活動愈來愈多了，邀約展覽不斷，黃玉成的漁民系列圖，色彩逐漸明朗，筆力暢快速成，把油畫當作速寫

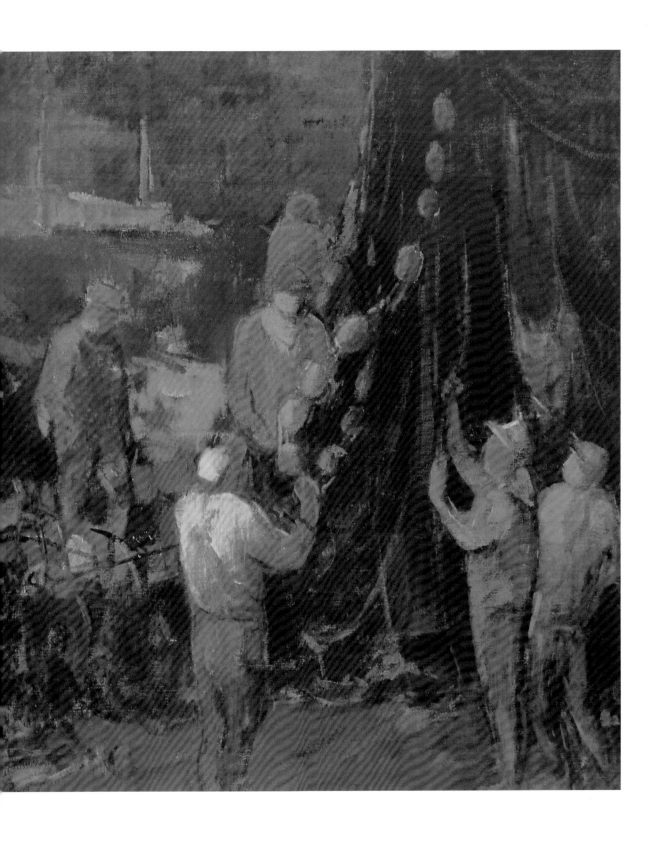

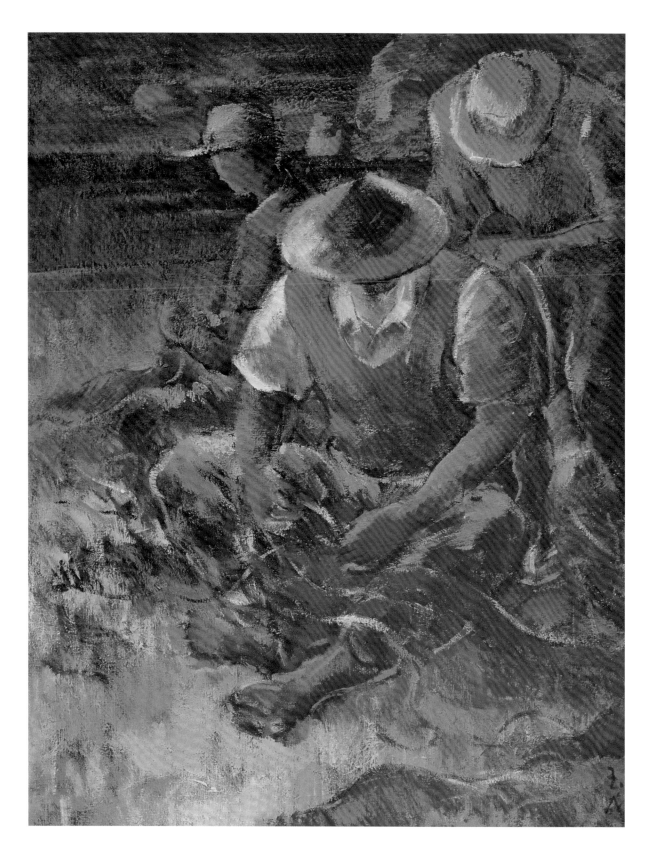

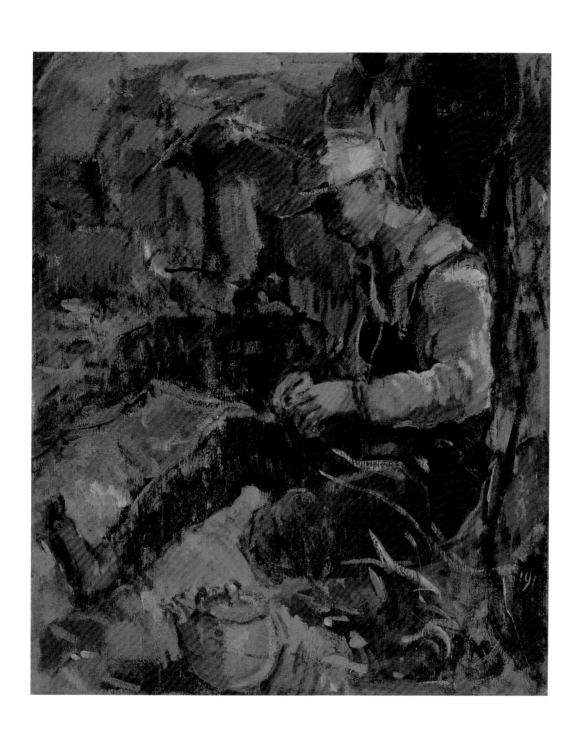

的擦拭法，素描本領立見真章（圖30、31、32、33、34、35）。此系列
漁民圖都是岸上作業，著色淺淡，塗白增多，有海天背景，人物動作各
異其趣，足以堪稱為漁民生態圖典。這一組作品但求品相，下筆隨性，
為什麼要畫成模糊和留白的感覺？黃玉成說：「眯起眼睛看景物，更能

圖 29：黃玉成，〈補網的
漁夫〉，1991 年，60.5×
50cm

左頁／
圖 28：黃玉成，〈補網〉，
2002 年，72.5×60.5cm

55

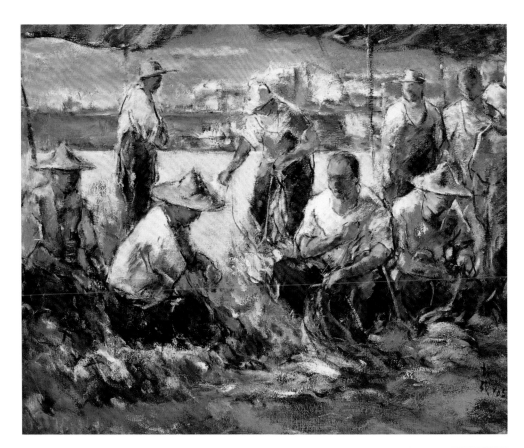

圖 30：黃玉成，
〈補網〉，2005 年，
60.5×72.5cm

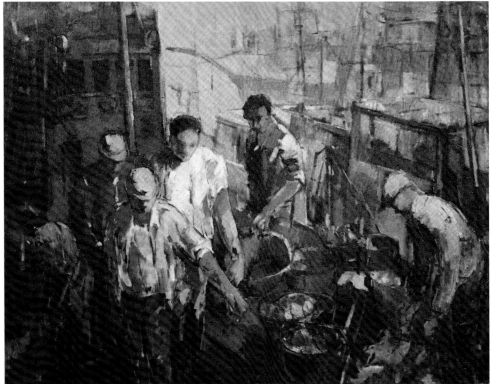

圖 31：黃玉成，
〈南方澳漁港〉，1988年，
91×116.5cm

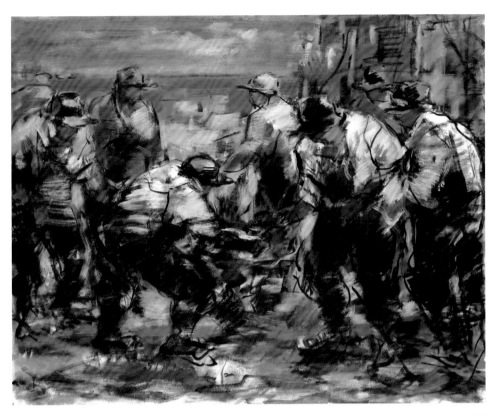

圖 32：黃玉成，
〈漁民圖〉，2016 年，
162×130cm

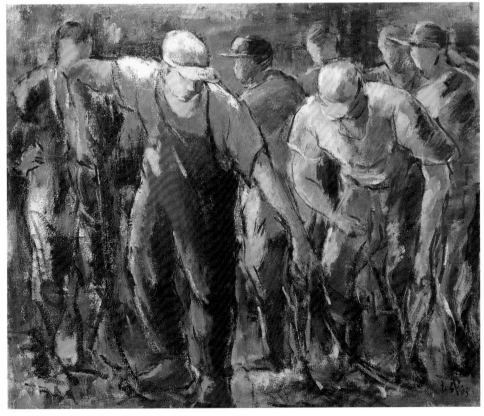

圖 33：黃玉成，
〈漁民圖〉，2003 年，
60.5×72.5cm

抓住整體觀照」。

II. 耕耘的戰士

就黃玉成的觀察，漁民雖然風險高，漁獲量或可一夜致富；農民是看天吃飯，有收成才能溫飽。勞動者既是往後個展鎖定的主題，他畫的漁民都是在土地邊緣的海岸幹活，畫農夫便是耕耘的戰士，表現農民與惡天搏鬥，對土地虔敬的態度。

謝里法論黃玉成「雖然是描繪田園裡耕作的農夫，出現在畫面的人

圖 34：黃玉成，〈漁港碼頭〉，
1999 年，60.5×72.5cm

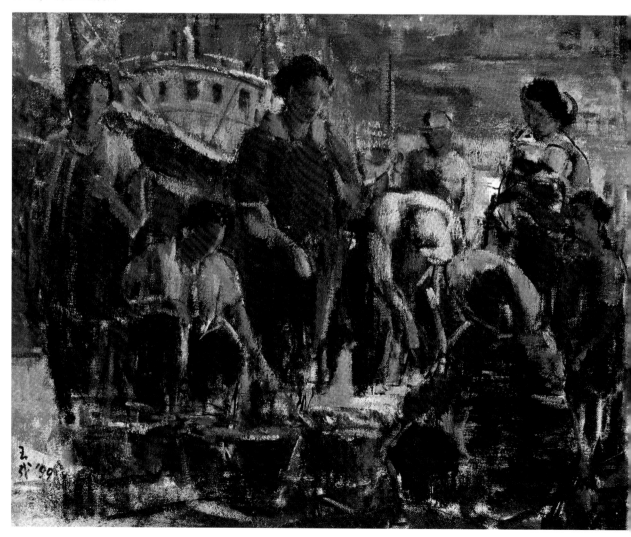

物，各個有如投入戰鬥」。尤其黃玉成所最了解的出生地南澳，大抵都非沃土，幾乎可以說是一片苦地，對耕耘的農夫更像是一場挑戰。

　　台灣農村傳統的耕耘戰士之一是牛，水牛耕田曾是台灣大地的象徵。台灣第一位雕塑家黃土水（1895-1930），就率先發掘出水牛是最能代表台灣的題材，最後遺作〈水牛群像〉浮雕（圖36）即其代表作。黃土水非農家出生，又身在日本，為尋覓與日本人不一樣的表現題材，腦海立即浮上台灣水牛（日本沒有水牛），算得上是台灣藝術家最早以慧眼觀察到台灣的特色。但是黃玉成不一樣，他小時候是牧童，成長後深

圖35：黃玉成，
〈南方澳漁港碼頭〉，2015年，
60.5×72.5cm

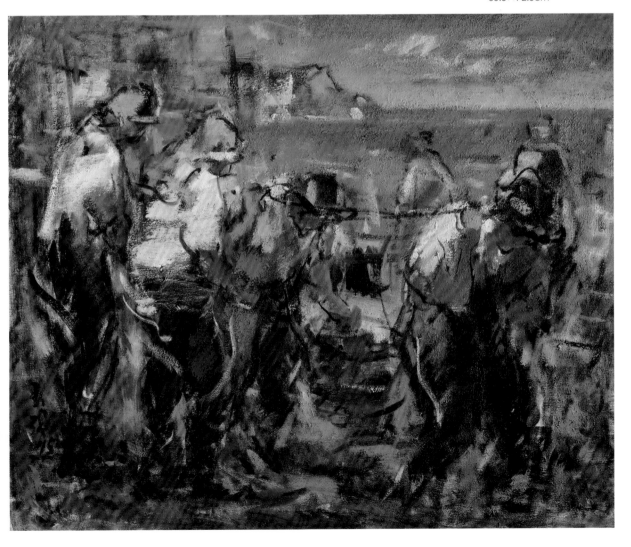

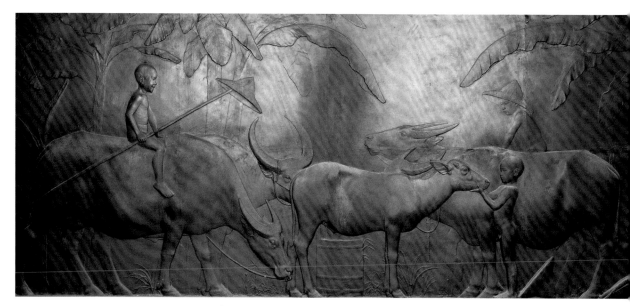

圖 36：
黃土水，〈水牛群像〉，石膏，
1930 年，250×555cm

知牛是農家不可或缺的夥伴，割草餵牛也是他從小到大的工作。黃玉成在漁村教書的年代，水牛的角色逐漸被「鐵牛仔車」取代，當黃玉成重新思考今後的創作路線之際，他的農家環境，孩提的牧童樂趣，滿腦子浮現牛隻的各種姿態，極其自然地轉到畫布上。

　　牽牛放牧是牧童的日常工作，在小牧童眼中，牛是巨大體積卻又很溫和的動物，牛的踏步穩健，是以畫布上的牛隻毋寧是沉重的。後來黃玉成想到小時候放牛，想到風吹草低，牛隻漫步其間、悠閒憩息的印象，逐漸提升至牧歌情調，有歌頌、有禮讚，畫風轉而趨於輕盈、浪漫。

　　牧童時代放牧的水牛，都是在埋首吃草（圖37、38），一群小牧童則頑皮地躍入池中戲水。後期牧歌式水牛圖，有緬懷恩師王攀元的水墨趣味，活用筆刷皴擦的方法，牛群閒散而自在（圖39、40）。同時期的一幅落單水牛圖（圖41），孤單佇立草叢間，其靈感來自於王攀元常有的孤影隱喻鄉愁的苦澀之美，黃玉成離牧童歲月已遠，畫面拉高地平線，也代表今昔時間距離的鄉愁。

　　畫農夫，黃玉成有現身說法的獨到情感。早期的農民圖著重斗笠、

勤勞與汗水，要交代「辛苦」是宿命，「痛苦」是無奈。農家成長的黃玉成特別瞭解「收成好的時候沒有價格，價格好的時候沒有收成，年復一年循環著」，這份感受點滴在心頭，他要畫出農夫的天命，以畫筆表達對農夫的尊敬。

　　所以早期作品運筆嚴謹，賦色黯沉（圖42），象徵農忙的累與苦，經過一番思索，他跳脫感同身受的苦味，短期間內用色開朗，筆觸也活潑了（圖43、44），甚至也戲筆描繪稻草人（圖45）。有過戲劇性變化風格之後，黃玉成立刻擺脫說明性的勞動肢體，改以藝術性的農夫頌

圖37：黃玉成，〈水牛〉，
2002年，45.5×53cm

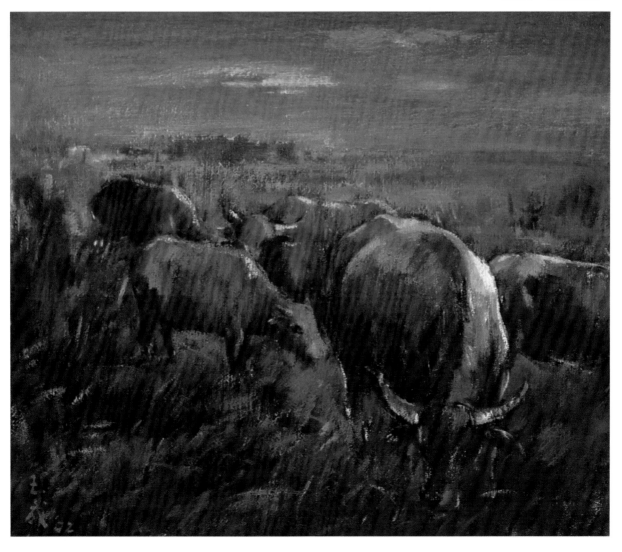

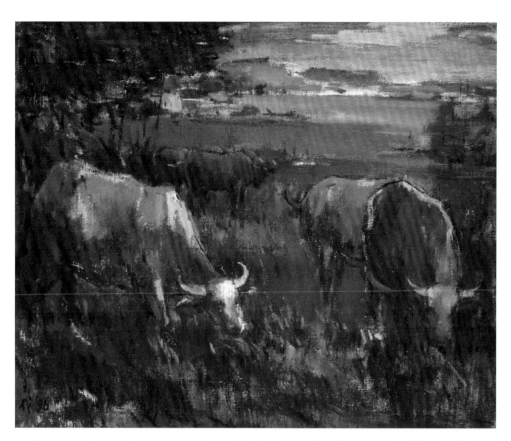

圖 38:黃玉成,
〈水牛〉,1996 年,
50×60.5cm

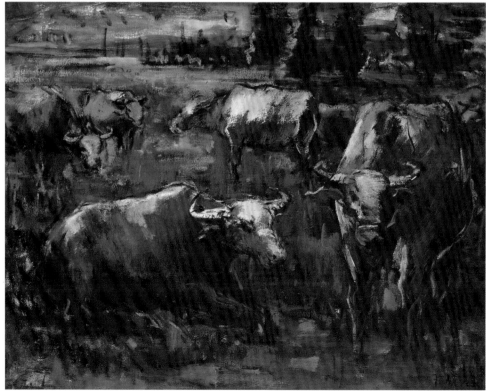

圖 39:黃玉成,
〈水牛圖〉,2006 年,
45.5×53cm

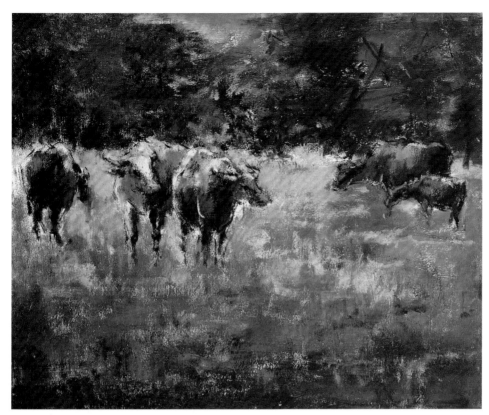

圖 40：黃玉成，
〈水牛圖〉，2006 年，
60.5×72.5cm

圖 41：黃玉成，
〈水牛〉，2006 年，
53×65cm

圖 42：黃玉成，〈農民圖〉，1998 年，65×53cm

圖 43：黃玉成，
〈農民圖〉，2003 年，
60.5×72.5cm，
謝里法先生收藏

圖 44：黃玉成，
〈農民圖〉，2004 年，
60.5×72.5cm

圖 45：黃玉成，〈稻草人〉，
2005 年，53×45.5cm

歌，譜出大地樂章，水平線拉出寬廣的地面，農夫彎腰垂手植栽（圖46-
1）。胼手胝足精神的一幅農作圖（圖46-2），目前收藏在宜蘭縣政府文
化局的局長室，作者黃玉成自解道：頂著大太陽勞動的農夫，現在已能
享受冷氣的滋味。

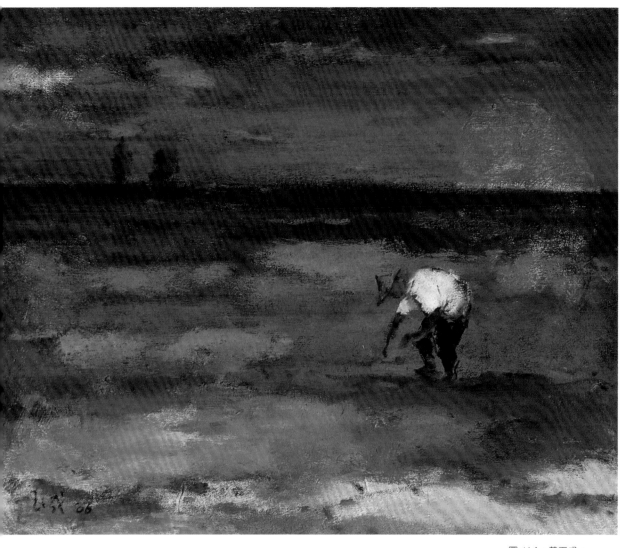

圖 46-1：黃玉成，
〈栽種的農夫〉，2006 年，
60.5×72.5cm

　　南澳溪出海口的沙地可種花生，〈播種〉（圖47）是畫農夫孤獨地
在貧瘠沙地種土豆的影像，白上衣和草笠是全畫之亮點，因播種花生後
仍需除草數遍，農夫踽踽獨行的步伐，毋寧是沉重的。

　　〈田埂上的農夫〉（圖48）係黃玉成回憶父親終年無休，長年胃疾
纏身，累了會蹲坐田埂小憩片刻的畫面。父親將屆百歲之齡，仍堅持下
田，老農佝僂身軀都被畫家昇華為孤高意境（圖49、50），讚頌老農對
土地的執著，畫面單純，造形獨有，黃玉成首創台灣農夫前所未有的符
碼，獨創不落俗套的農民形象。

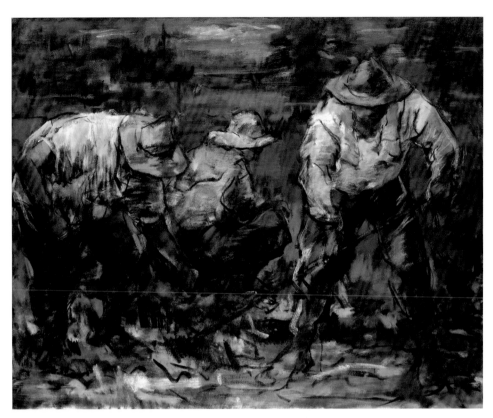

圖 46-2：黃玉成，
〈農民圖〉，2016 年，
130×162cm

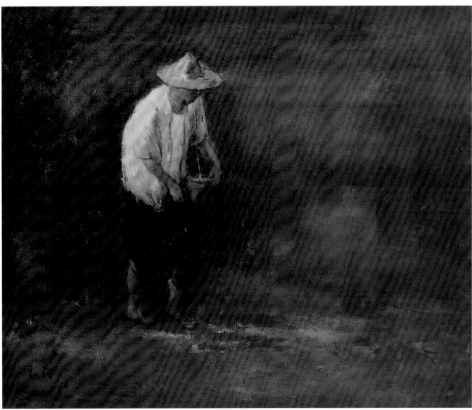

圖 47：黃玉成，
〈播種〉，2006 年，
60.5×72.5cm

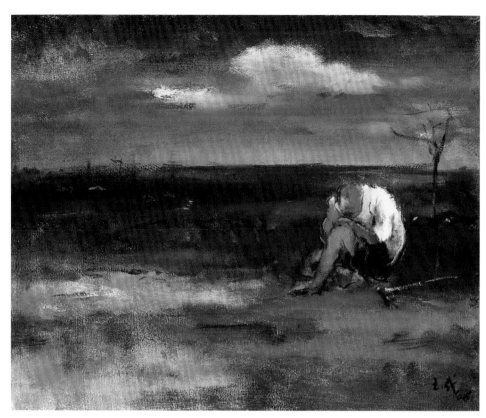

圖 48：黃玉成，
〈田埂上的農夫〉，
2006 年，53×65cm

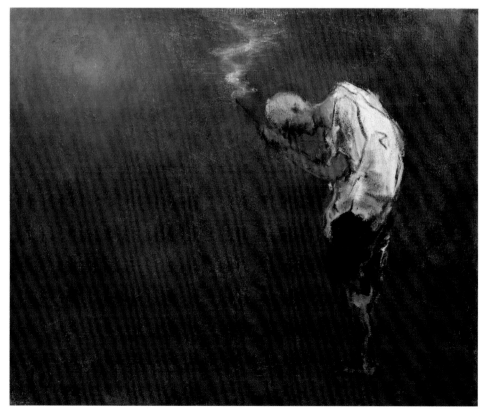

圖 49：黃玉成，
〈父親〉，2006 年，
60.5×72.5cm

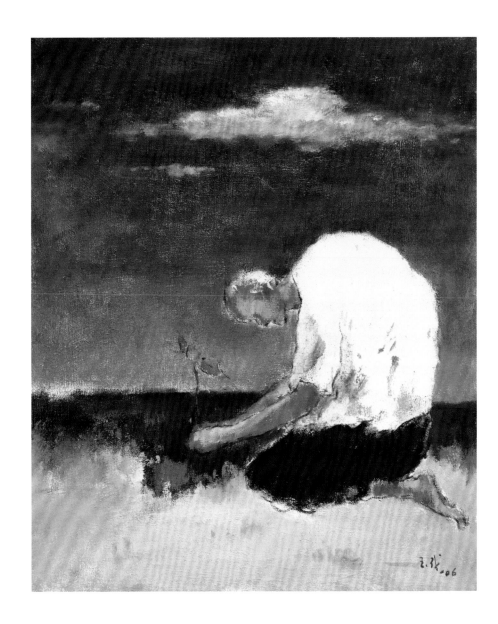

圖50：黃玉成，
〈土地（父親）〉，2006年，
72.5×60.5cm

III. 市場一隅擺攤

攤販曾經是台灣早年城鄉市鎮隨處可見的小本生意的經濟活動，近年來因應都會發展和市容觀瞻的要求，現在差不多依附到各地傳統市場周邊，人潮多，零星小農會帶著自家的蔬果來擺攤。

黃玉成住家在蘇澳時，也常逛市場採買，只是非固定的流動攤販，才是他欲捕捉入畫的即景。為什麼？因為小販通常挑著扁擔，將自家菜園收成的蔬果，來到市場邊角一隅，整簍菜蔬就擺在地上叫賣起來。

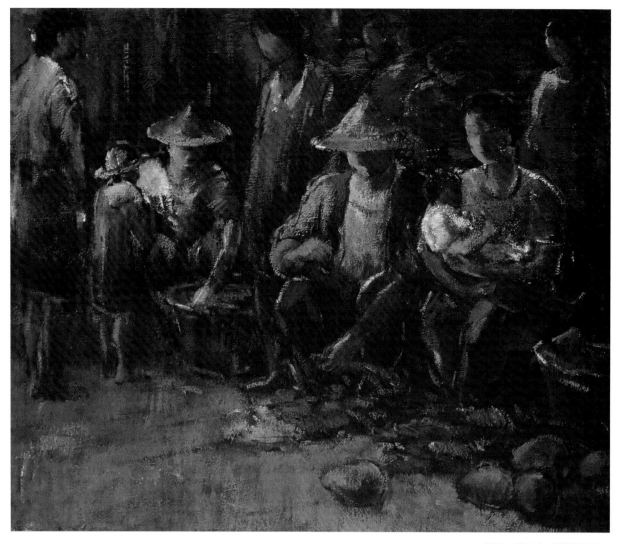

圖 51：黃玉成，〈攤販系列〉，
2002 年，60.5×72.5cm

　　小販們的清苦境遇，黃玉成最清楚，而且都是無名小人物，執筆賦
彩即是以人道主義為出發點。筆下繪出的攤販系列，都是親臨現場的感
動，他採取群像構圖鋪陳小販與顧客，有站、有坐或蹲之圖像，更有哺
育中的夫妻檔（圖51），呈現一幅現實感十足的油畫。

　　市場擺攤的畫作大多數會安排小販與顧客交易之畫面，早期的顏色
偏土黃，若遇乏人問津生意清淡時，小販夫妻神情凝重（圖52），也有
趁機打個盹的題名〈市場一隅〉（圖53）之作，可見黃玉成都有細心觀
察過。當然，也有顧客前來比手劃腳，討價還價的戲劇性場面（圖54、

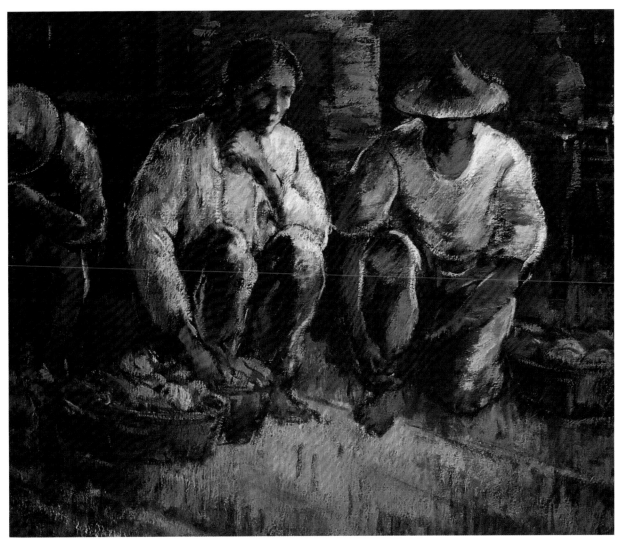

圖 52：黃玉成，〈攤販系列〉，
2002 年，60.5×72.5cm

55），頗具對話的現場效果。

更早期攤販系列的創作，反而異於稍後的土黃色調子，首見稀罕的紫色，人物多，肢體清晰，益顯活潑多彩，乍看之下有如半具象手法（圖56）。

小販主題兩作（圖57-1、57-2）用筆用色返樸歸真，回到純粹，重溫天真，彩筆揮灑自如，天地融為一體，仿如油彩速記的線條美，色彩無拘無束，彷彿燒製瓷器出其不意的窯變。窯變是瓷器上釉進窯後，不小心被炭灰或異物淋上融化，而出現暈染般的變化色。圖57-1畫中的母

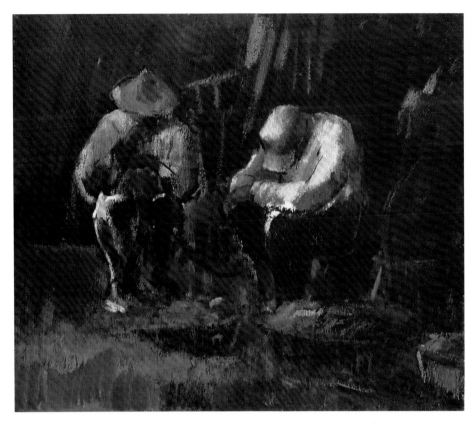

圖 53：黃玉成，
〈市場一隅〉，2001 年，
45.5×53cm

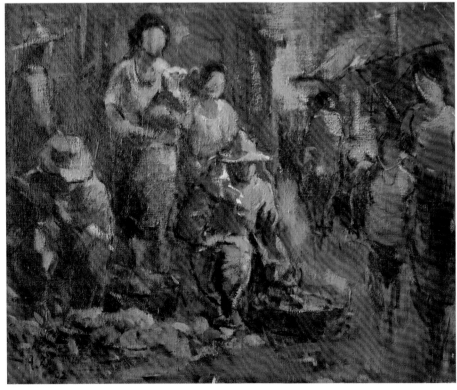

圖 54：黃玉成，
〈市場一隅（攤販系列）〉，
2002 年，50×60.5cm

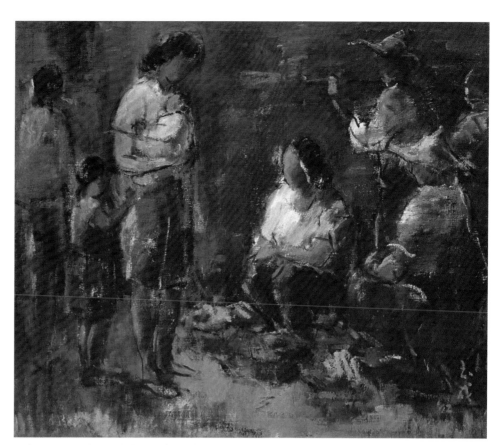

圖 55：黃玉成，
〈攤販系列〉，2002 年，
45.5×53cm

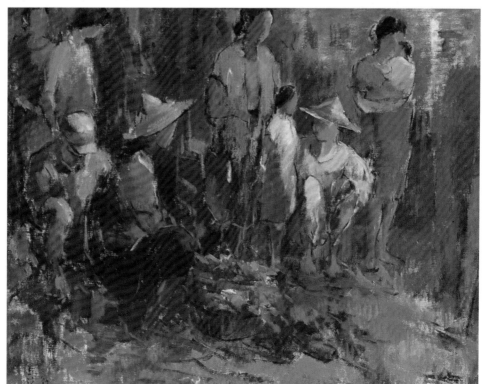

圖 56：黃玉成，
〈攤販系列〉，1997 年，
72.5×91cm

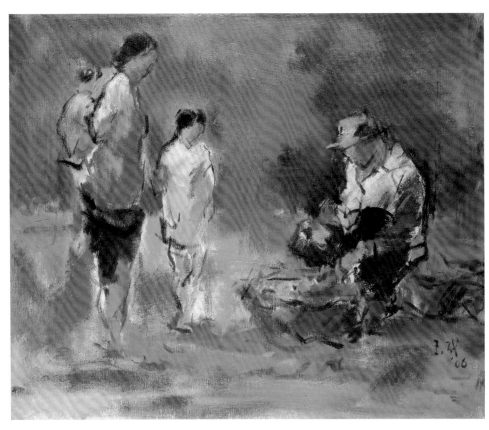

圖 57-1：黃玉成，
〈攤販系列〉，2006 年，
60.5×72.5cm

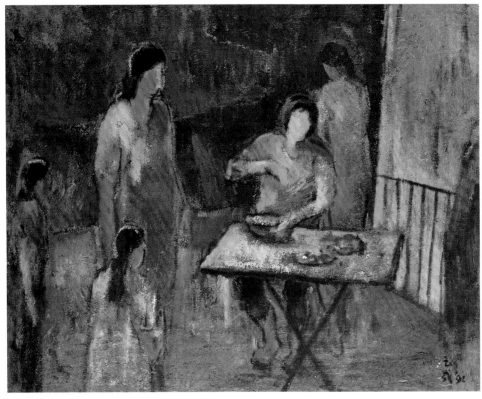

圖 57-2：黃玉成，
〈小吃攤〉，1992 年，
50×60.5cm

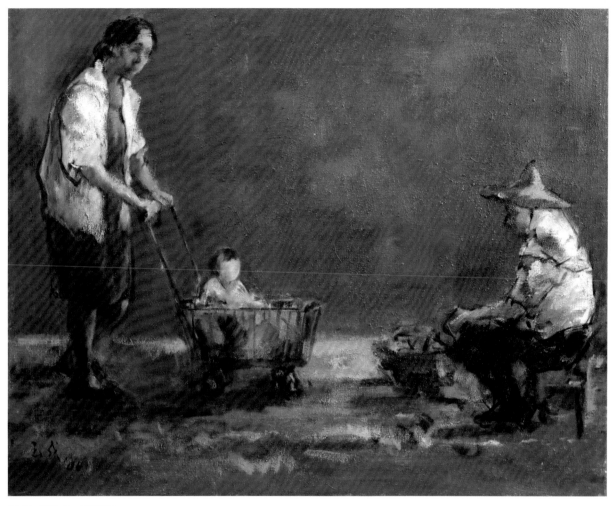

圖 58：黃玉成，〈嬰兒車〉，
2006 年，72.5×91cm

女正在物色地上食材，可能正在討價還價，圖畫是無言藝術，隨性的筆
觸卻有如交織出對話的聲音。

　　二〇〇六年創作的〈嬰兒車〉（圖58），主題是母子面對坐在矮凳
上，頭戴斗笠披巾的小販，彼此互相打招呼的溫馨畫面，背景無雜物，
只有紫色漸層，頗富現代感的構成，人物表現如幻如真，彷彿非在現實
人間，而是身處宇宙的剎那。這一幅畫黃玉成有意交代做人的倫理，老
農辛苦卻知足，母性慈愛撫育幼兒成長。

　　由於翌年（2007）黃玉成即將受邀在宜蘭縣政府文化局舉辦「土
地」為主題的個展，適逢父親百歲大壽。他說：「土地是父親的畫布，

畫布是我的土地，鋤頭是父親的筆，筆是我的鋤頭。」生動的道出父子倆尊重勞動與土地之情。此際，黃玉成已闖出畫名，他的畫緊密地與土地連在一起，小農販賣自己種植的作物換取生活，也是土地給予的恩典。黃玉成推出「土地」個展的前一年，除了創作如何推陳出新，絕不重複的深度思考之外，此時身心安頓，家庭幸福，〈嬰兒車〉一作是他把畫布當作土地，卻也來一趟天外漫遊。

IV. 庶民休閒篇

　　黃玉成因黃春明一席話的啟示而開竅，決定以身邊的人，感動的事作為終身繪畫主題，接著迎向大型美展挑戰，捷報連年，其中之一是獲「省展」首獎的〈「弦」之二〉（見圖24-1）。那時候他常到羅東公園找靈感，經常可以看到三三兩兩上了年紀的人，在樹蔭下悠閒地拉著二胡或彈奏月琴。「他們那種陶醉其中的模樣，既像在彈奏生命的黃昏之歌，又像在追憶過去的青春歲月。」（《黃玉成創作札記》）。

　　羅東公園的歌仔戲彈唱，是一些共同喜好的長者，每天下午的餘興節目，演戲得要有伴奏，黃玉成看到的老人拉琴、彈琴，有可能是在練習，這種單獨練琴的畫像，亦有前後期風格之別。先從土黃色系列（圖59、60）逐漸蛻換成白色偏紫色系（圖61），筆觸亦由嚴謹（圖62）變為釋放（圖63），黃玉成譜出「弦」系列的老年人生如戲之筆調（圖64）。

　　琴藝是市民休閒活動，也是老人餘年遣興，黃玉成手繪老人拉弦也有他自己的特殊背景。由於其父酷愛歌仔戲，也參加過樂團，最清楚父親樂在其中的滿足感。事實上時代巨輪早就把這種傳統娛樂邊緣化了，年青人是受到本土文化運動的感召，才有學者回頭去做研究。可是黃玉成並非為探究傳統技藝而畫，而是感受到父親那一輩人的喜好與休閒，自己則站在第三者的角度，探討老人性情，是以「弦」系列油畫，都是畫家在第三者之眼的時空距離下，一筆一畫建構起來的。

　　歌仔戲的發祥地在宜蘭，黃玉成父親是戲迷，他自己常陪看戲，對

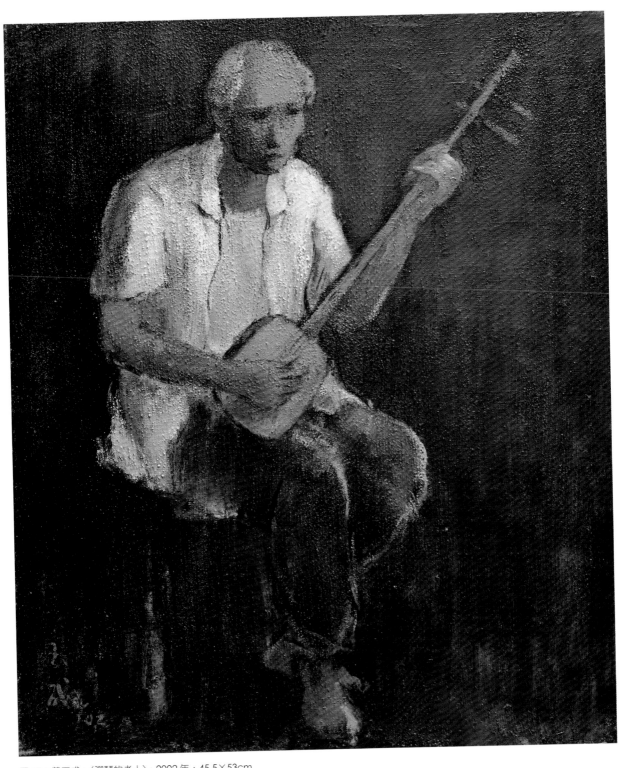

圖 59：黃玉成，〈彈琴的老人〉，2002 年，45.5×53cm
右頁／圖 60：黃玉成，〈弦系列〉，1987 年，116.5×91cm，《教育部文藝創作獎》油畫類第一名

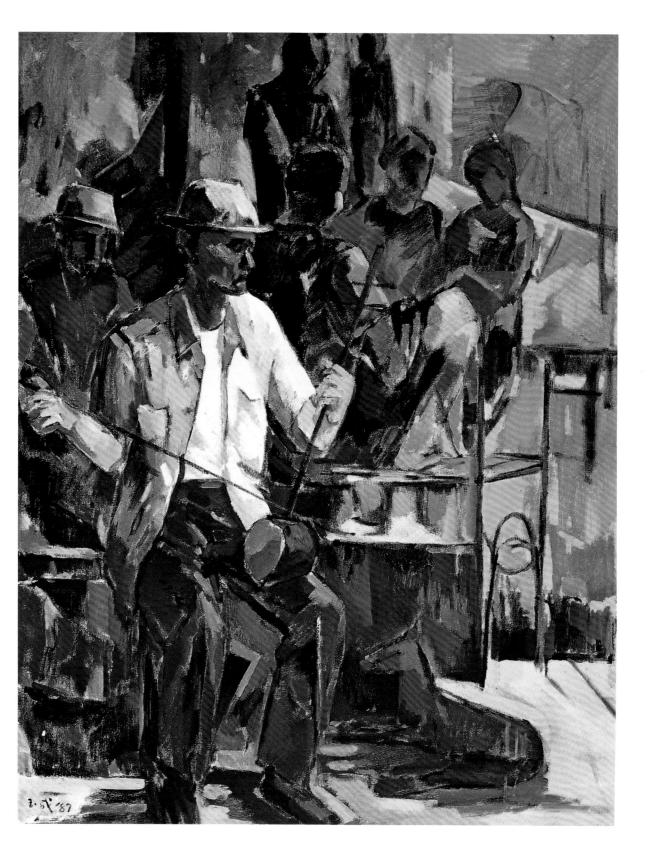

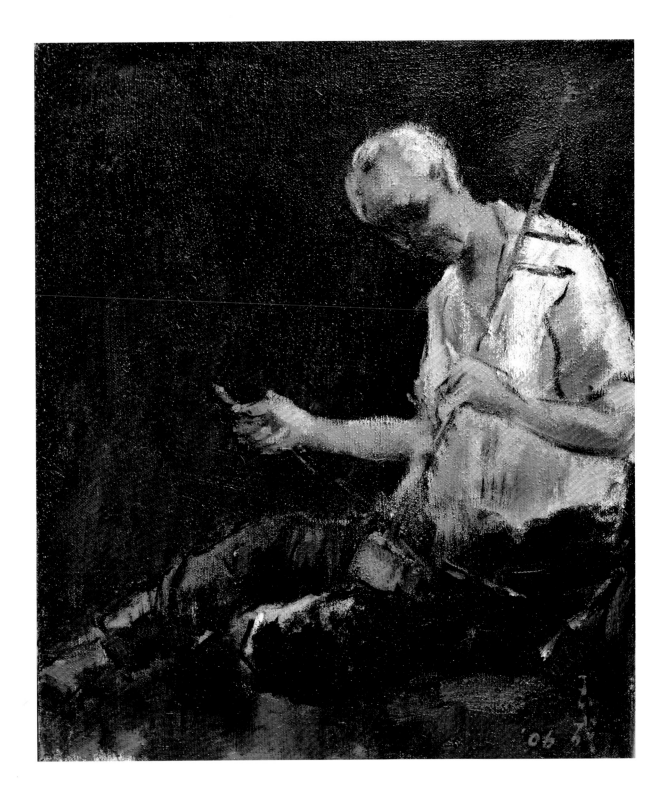

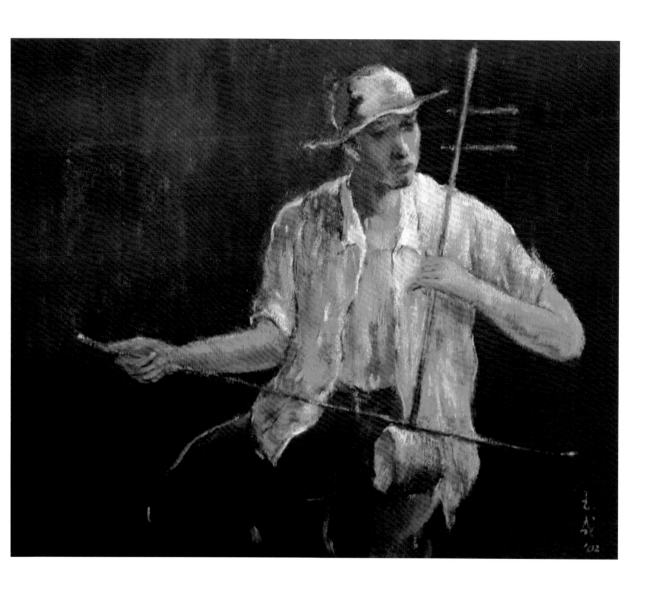

圖 62：黃玉成，〈弦系列〉，
2002 年，60.5×72.5cm

歌仔戲也不陌生，這種大眾娛樂的表演如何定格？如何納進畫面？黃玉
成著眼於粉墨登場的裝扮，將之濃縮成戲劇性的一幕，主要是為廟會留
下記憶，也為台灣文化遺產保留紀錄（圖65）。台灣畫家的油畫歌仔戲
題材少之又少，黃玉成用西方媒材，接軌到台灣傳統戲曲，實屬難得一
見。

　　〈下棋的老人〉（圖66）畫出老人對弈中的沉默、深思、勝負之冷
靜心境，融在詭譎的紫色背景間。棋士面對面是必然的，唯倆人的手勢
和腳姿有異，全畫重點在此，畫就不會太對稱而顯呆板。

左頁／
圖 61：黃玉成，〈弦系列〉，
2006 年，53×45.5cm

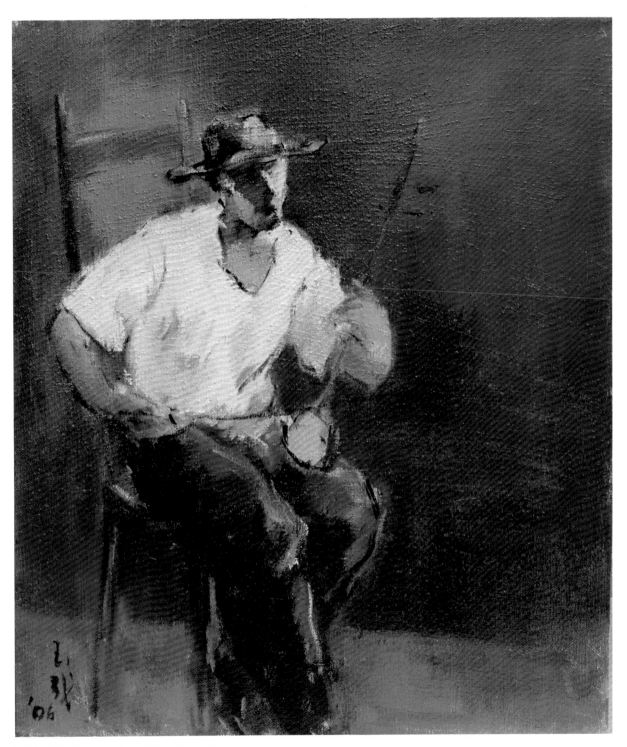

圖 63：黃玉成，〈弦系列〉，2006 年，45.5×53cm

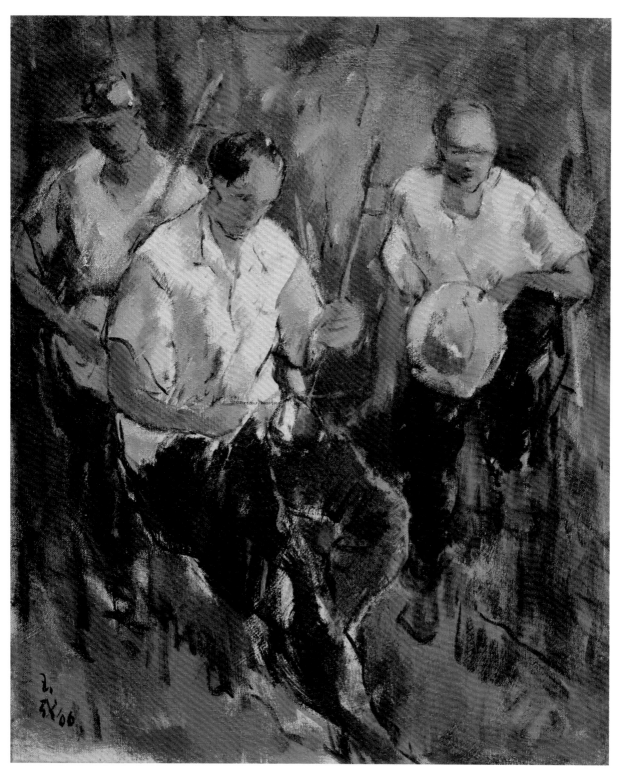

圖 64：黃玉成，〈弦系列〉，2006 年，60.5×72.5cm

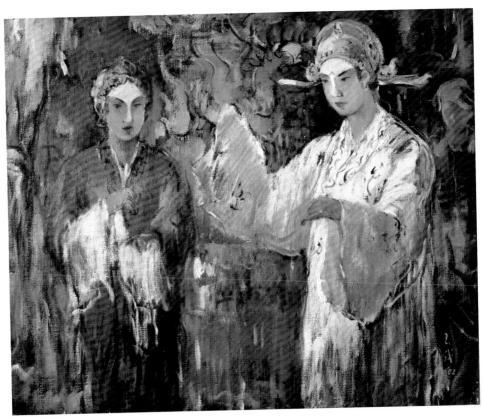

圖 65：黃玉成，
〈歌仔戲〉，2002 年，
60.5×72.5cm

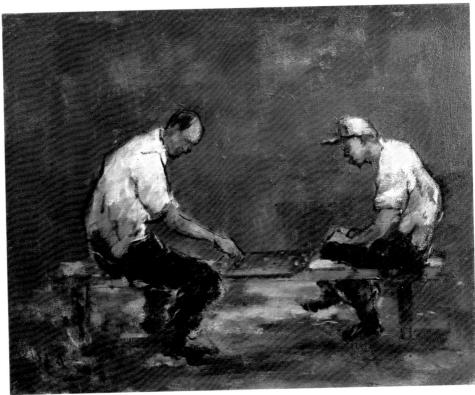

圖 66：黃玉成，
〈下棋的老人〉，2006 年，
72.5×91cm

Ⅴ. 土親人親外一章

　　雪山隧道開通以前，宜蘭人出外求學、打拼必須經過長長的海岸線，搭火車必見龜山島，走濱海公路有壯觀巨岩的北關與龍洞，長年來都是畫家的寫生聖地，黃玉成也不會錯過如此壯麗的風景。

　　鎖定庶民生態圖像為終身志業的黃玉成，對家鄉景物有土親在召喚，有海洋在呼喚，以南方澳名景「豆腐岬」為題的作品（圖67），顯然是避開觀光客角度，抬高水平線，全畫土黃色統調，岩石直上天際，留下大片沙灘，海面出奇的寧靜。色彩漸漸豐富的〈海岸〉（圖68）一

圖67：黃玉成，
〈南方澳豆腐岬〉，1993年，
60.5×72.5cm

圖 68：黃玉成，
〈海岸〉，2000 年，
45.5×53cm

圖 69：黃玉成，
〈北關〉，2002 年，
91×116.5cm

圖 70：黃玉成，〈龍洞〉，
2005 年，60.5×72.5cm

作，畫出陽光乍現下的浪花、雲彩與岩層。〈北關〉（圖69）的色系與
筆意更豐富了，突出海中的是北關的單面山，與龜山島遙遙相望，海浪
沖刷的嶙峋巨石，在垂直筆法下更顯挺立，表現成海浪侵蝕的肌理，晨
光映照的雲彩和澎湃白浪互相呼應。

　　早期畫故鄉風景，強調莊嚴之美和岬角亙古千年的痕跡，似乎已
經把撫育他的土地，打從心底詮釋得很完整。可是一旦把風景昇華為風
土的至高層級時，所創作的海景會出現一種新意象，〈龍洞〉（圖70）
即其例子，〈北關印象〉（圖71）之作，黃玉成不再刻劃海岸輪廓，而

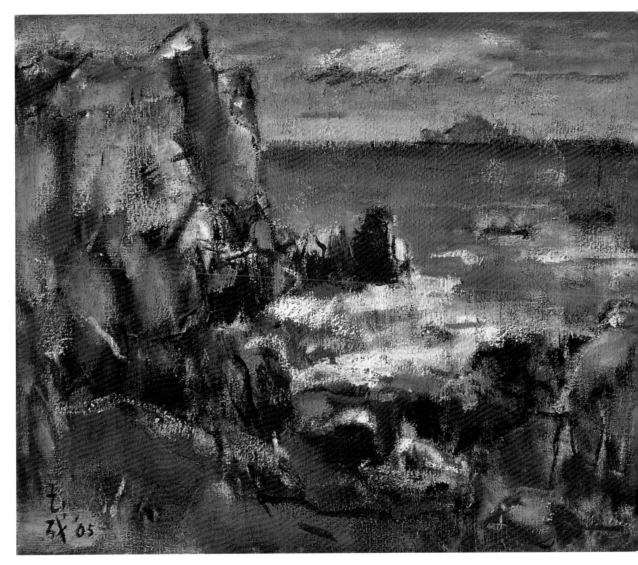

圖71：黃玉成，〈北關印象〉，
2005 年，50×60.5cm

是揪出海岸表情。更有以進之，風土業已沉澱在心、在筆、在色彩之間，雲彩、海水與岩石概以平行線構圖，創作手札寫道：「但將世事花花看」的作品（圖72，意思的朦朧之眼看世事，源自陳雲程書法上聯之句，接下聯是「莫把心田草草耕」）確屬一幅神來之筆。另有一件海景畫（圖73-1），畫家自述「追求藝術有如『找路』」，就繪畫創作的實驗心得，他「把它當作一趟豐富的人生旅程」，意思是畫圖像披荊斬棘之旅，但堅持勿須重複，因為重複不會有驚喜。黃玉成畫海果然大膽揮

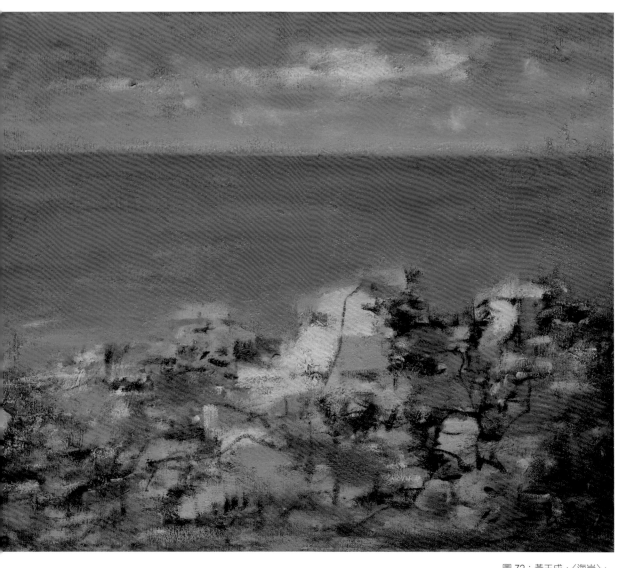

圖 72：黃玉成，〈海岸〉，
2015 年，60.5×72.5cm

筆，放膽著彩的海景畫，證明他已將繪畫視同一種悟道的哲理。

異地風景的〈北海道冬雪〉（圖73-2）也是平行構圖，雪地與天際
強烈對比，誠屬身處亞熱帶畫家的嶄新衝擊。

土親、人親之外的靜物畫，可舉二○○二年的創作為例（圖73-3），
輪廓線不明顯，佈局卻很完整，桌面界線模糊，只見藍調背景跳躍，看
靜物，畫心象，著實與處理大地和漁港的胸中風景無異。

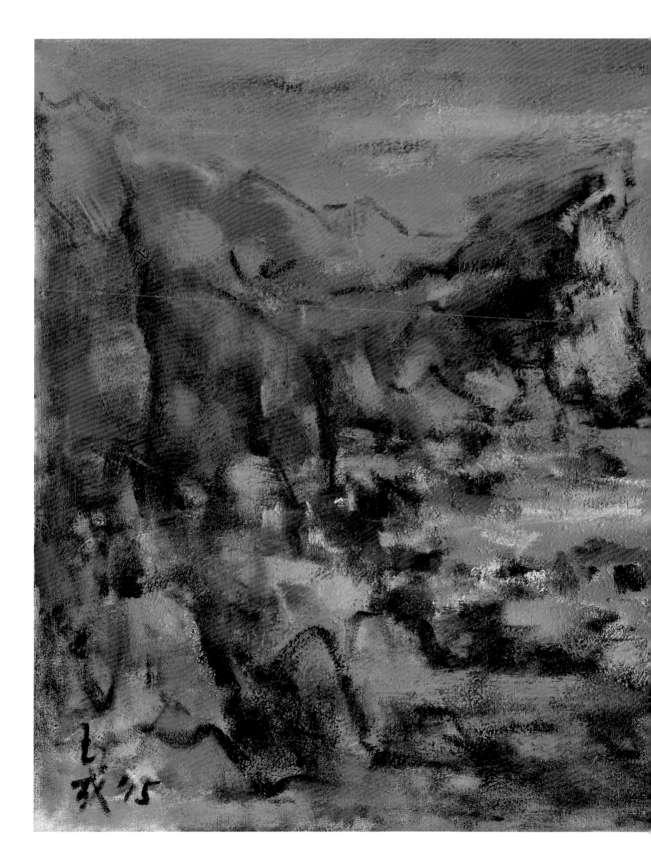

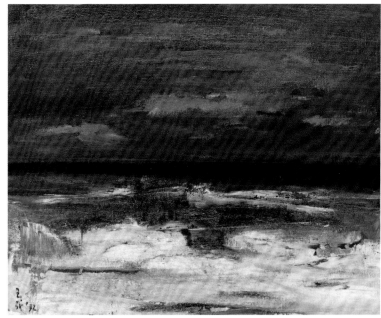

右上／圖 73-2：黃玉成，〈北海道冬雪〉，1992 年，50×60.5cm

右下／圖 73-3：黃玉成，〈靜物〉，2002 年，53×65cm

圖 73-1：黃玉成，〈北關〉，2015 年，60.5×72.5cm

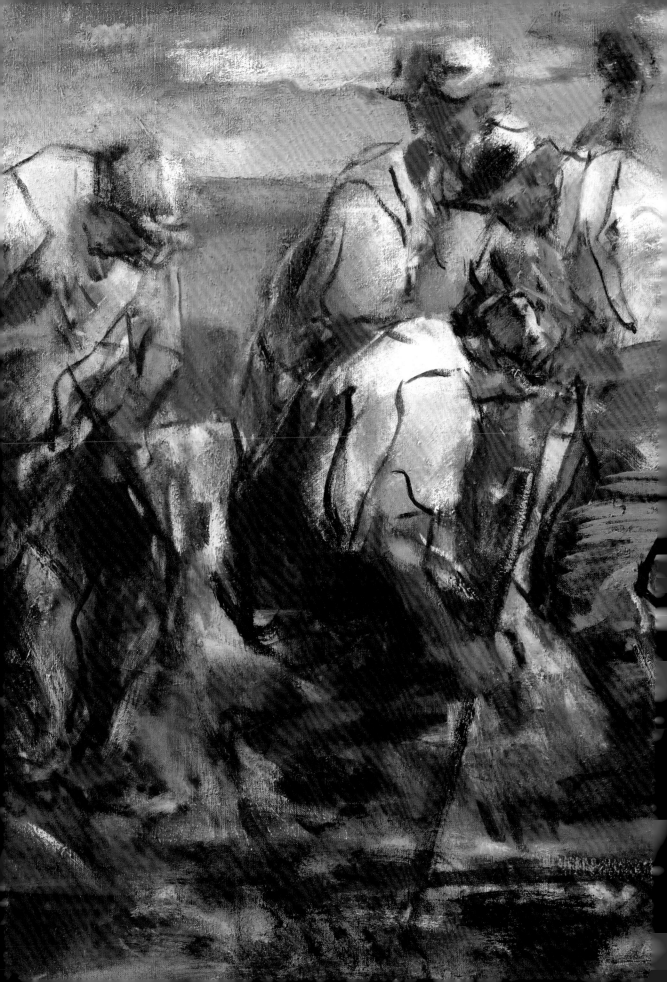

六

秋收之年「一成田」

1. 有感而發的創作手札

　　近幾年來黃玉成的新創作都會佐以創作札記，其中的名句選粹，也相當等同於畫家抒發真情，且與畫面構成一致。舉札記敘述「線條的韻味」作品為例（圖74），黃玉成說：「近來很想將這種東方繪畫特質，運用在我的作品裡」。同樣是勞動群像，卻先有內心感動的話題，然後鋪陳有所感覺的畫面，包括新作漁民系列三圖（圖75、76、77）和水牛圖（圖78）等，都極富線條舞動之逸趣，無須畫題，反而由札記精髓傳達創作心境。

　　從前是人生風景，畫身邊所見的感動，現在是從心靈深處流淌而出

圖74：黃玉成，〈漁民圖〉，
2015年，130×162cm

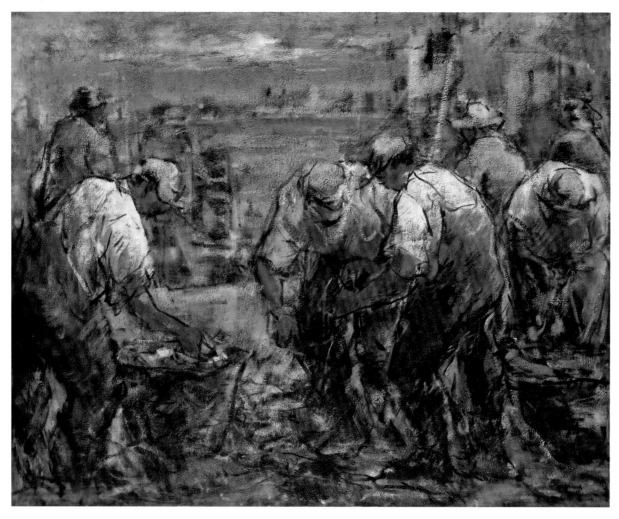

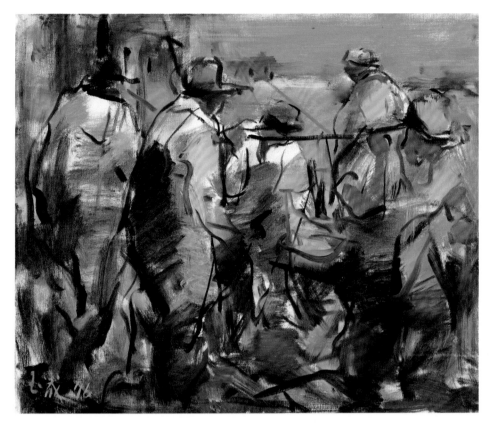

圖75：黃玉成，
〈漁民圖〉，2016 年，
60.5×72.5cm

圖76：黃玉成，
〈漁民圖〉，2015 年，
72.5×91cm

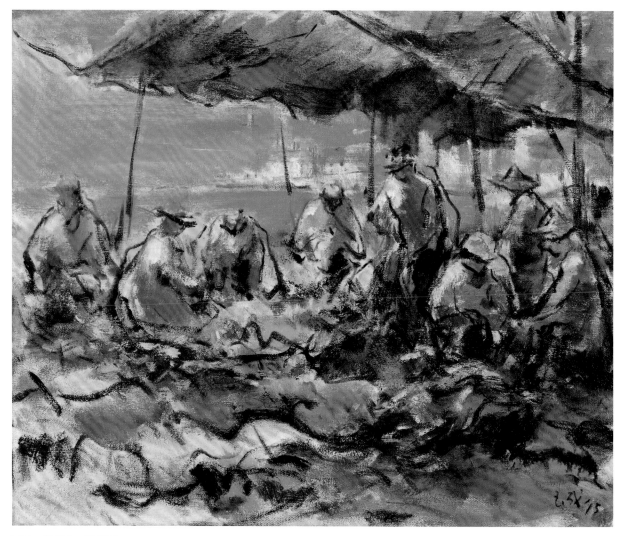

圖 77：黃玉成，〈漁民圖〉，
2015 年，60.5×72.5cm

的感恩。為什麼？一粒米，一滴汗，讓人們感念漁夫農人的辛勞，所以每一幅畫的札記，有如文人畫家的詩畫抒情，黃玉成的新作雖是眾生風景，其實是他胸中吟詠的風物，有如他把風景化作風土之後，大地群像也成為風物詩了！

　　風土與風物是藝術創作的至高境界，黃玉成將繪畫結合文字（札記）再造意境。說到風土造境，日本近代畫家長谷川利行（1891-1940）的藝術，就是把廠房風景表現成工業風土的個性派畫風（圖79、80）。長谷川利行在世時被認為是異端，終生潦倒，去世後才被重新評價，因

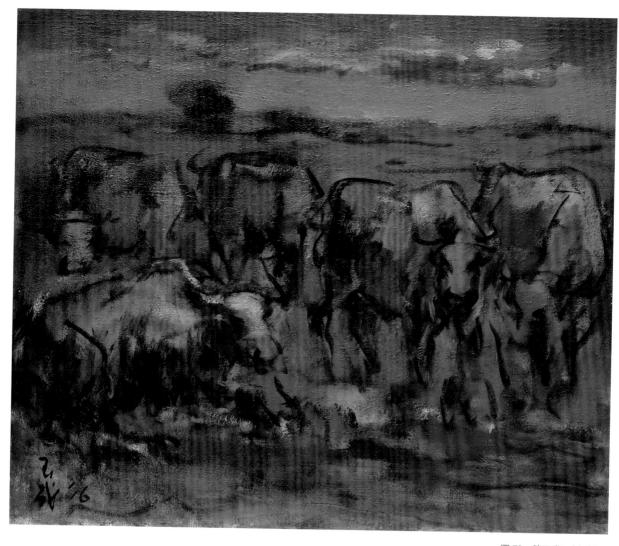

為在他之前，日本畫家從來無視工廠也是可以寫生的對象，最著名的作品是現藏埼玉市鐵道博物館的〈紅色機關車庫〉。長谷川利行的油畫總是逸筆草草，正有如他一輩子玩世不恭。相反的，黃玉成的草書運筆是脫俗的、嫻熟的與輕快的手法，完成度極高，而且顯影形象可辨，畫面已溢出勞動神聖之內化所釋出的張力，有一種內在真實，外在神妙，引起迴響的感染力，何況，過去極少有藝術家如此專注於農漁民的勞動圖像。

近期作品的畫面浮現出生命閱歷的沉澱與深思，像札記選粹「誰是

圖 79：長谷川利行，
〈田端變電所〉，
1923 年，
23.8×32.6cm

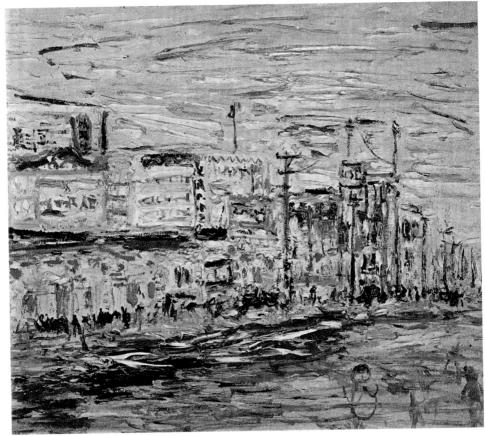

圖 80：長谷川利行，
〈新宿風景〉，
1937 年，46×53cm

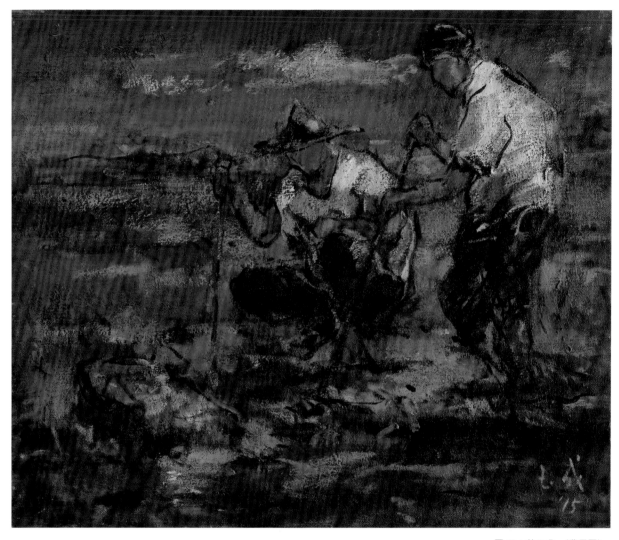

圖 81：黃玉成，〈農民圖〉，
2015 年，60.5×72.5cm

藝術家」（圖81），兩位工作中的農夫，黃玉成以此比喻自己和大哥，
雖說耕作對象截然不同，到底誰是藝術家？畫家捫心自問「我的畫筆裝
飾了牆壁，他的鋤頭美化了大地，誰才是真正的『藝術家』？」

　　黃玉成的創作札記有著語重心長的涵義。又如札記提到的「酸、
甘、甜」之作（圖82），蹲下來的農夫在田裡插秧，汗如雨下，他甚有
感觸地記述那一刻感懷「秧苗栽入泥土，汗水一併滴下，成了新生農作
的第一份滋養」。畫家欲強調的是人們的味蕾感官，其實是農人汗水滴
入土壤轉化的酸、甘、甜。

圖 82：黃玉成，〈農民圖〉，
2015 年，60.5×72.5cm

右頁上／
圖 83-1：黃玉成，〈漁民圖〉，
2016 年，72.5×91cm

右頁下／
圖 83-2：黃玉成，〈漁民圖〉，
2016 年，60.5×72.5cm

　　札記冒頭之「回鄉」（圖83-1、83-2）新作，是漁夫們豐收的日子，回鄉原是黃玉成當年的抉擇，因為這裡是他成長的地方——蘇澳，家住漁村，漁民為鄰，由於是日常習見才有如此粗獷、大膽勾勒出歡喜漁獲之故鄉精神風土。

　　也是近年全新創作的〈第三號碼頭〉（圖84），同畫題之作曾經是早年進軍全國性美展斬獲大獎的代表作（圖27-2），可以說是他踏入美術人生的敲門磚，如此振奮的得獎紀錄，令他永遠記得昔日漁民勞動的活力和奠下自我信念的場景，事隔二、三十年重臨蘇澳漁港第三號碼頭，依然充滿漁民們的活絡氣氛，更有感懷這裡是推動他藝術生涯勇往直前的原動力之地，經過多年試煉，他嫻熟的筆法以及群像組合的功力，已臻至爐火純青之地步。

　　還有一幅〈司公神杯〉（圖85），是說道士和笅杯，一般用來比喻兩人關係好到形影不離之意。根據畫家的手札陳述「地平線壓得很低，

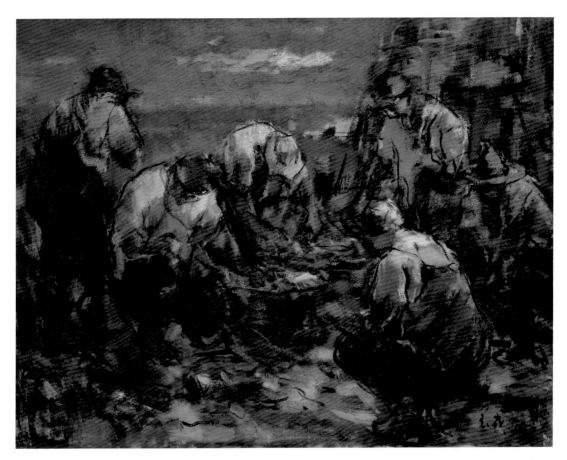

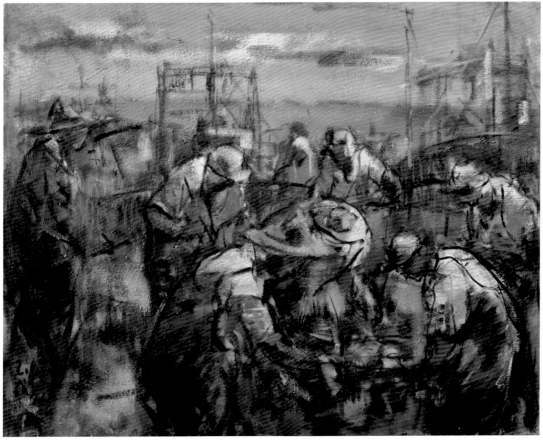

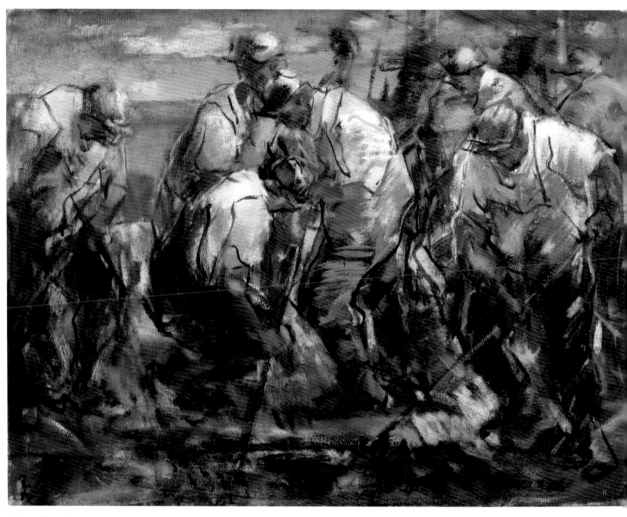

圖84：黃玉成，
〈第三號碼頭〉，2018年，
91×116.5cm

好讓兩個平凡卑微的農人看起來可以頂天立地」。畫中人物其實是黃玉成的長兄與大嫂，此時，大嫂已罹患失智症，不能言語，大哥仍然努力教他講話，但不管怎麼教，她就只學會一句「司公神杯」，意思是這輩子跟定你了，即台語「尪行某對（跟）」。文筆傳神，畫筆亦神，畫家有感而發的創作，先思考再落筆，黃玉成已從對兄嫂間不離不棄的無形感動，昇華至有形畫面了。

右頁上／
圖85：黃玉成，〈司公神杯〉，
2016年，2.5×91cm

右頁下／
圖86：黃玉成，〈農民圖〉，
2004年，72.5×91cm

　　這種農夫農婦下田工作的圖像，早期也有著筆過，當然早先的作品比較寫實，地平線高，大地深進，就畫風來看，有法國巴比松派自然主義的影響（圖86）。二年後畫的〈農夫、農婦〉（圖87），地平線低，

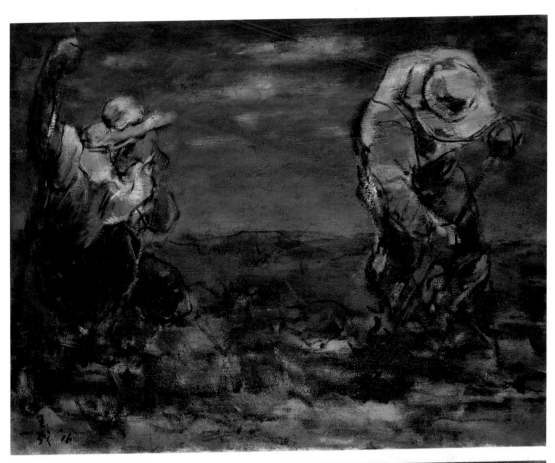

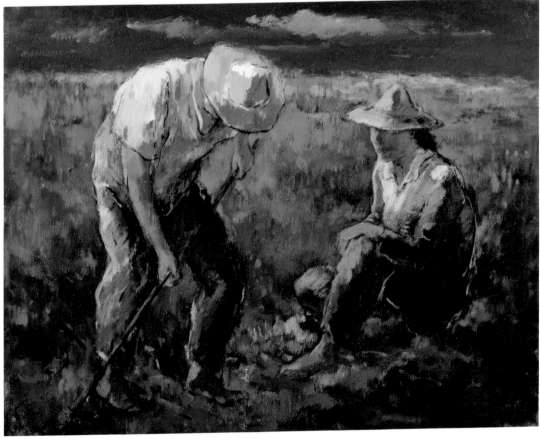

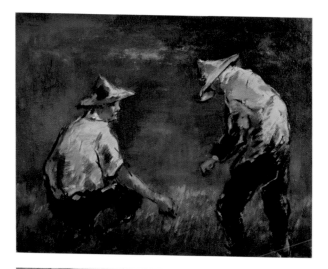

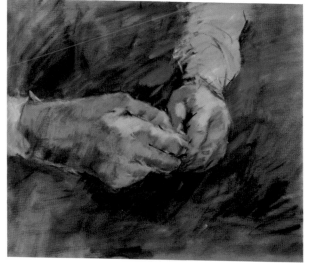

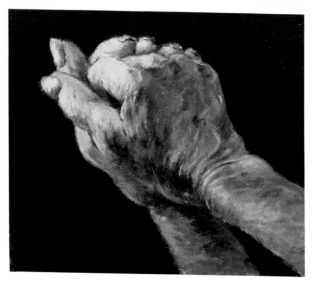

黃玉成農民圖的創意性提高，但皆屬靜態的農夫宿命論。一直到新作〈司公神杯〉夕陽下即將收工的畫面，收放自如的線條表現出動態，黃玉成農民藝術的語彙，在稍縱即逝的色線交織中與大地融為一體。

黃玉成一度自我檢討，自嫌老是畫此般題材，與當前工商社會恐有脫節之虞，是以自嘲是「老化現象？」抑或「老畫現象？」。雖然畫農村題材是過去式時代，他說：「畫布好像心情備忘錄」，備忘的事情都是想起來之後，自然會作重新詮釋，所以在新作附上札記的反思中，再度出爐的創作群，仍然是現在進行式的新款。

農民的「手」（圖88-1、88-2），承載著歲月痕跡和勞動的刻度，大多數藝術家創作的手之作品，概以佛手變化為多，同樣的虔敬度，黃玉成自行藉老農雙手，實屬於他一直近距離關注農民作息的新發現，恰足以否定「老畫現象」。

至於「老化現象」，早年黃玉成試驗過非一般實景的〈花〉（圖89）、局部特寫的〈夜之浪〉（圖90）以及平行線之〈田園〉（圖91）等創作，幾近抽象乃至意象的造形，業已跟上時代並蔚成自我風格，只是後來太投入勞動題材，透過老世代的真實世界，首創個人筆法，包括群像布局、設色和線條趣味，意圖感動同世代和下一代。

至於〈夜之浪〉則有一段悲痛的事實

左頁上／
圖 87：黃玉成，
〈農夫、農婦〉，2006 年，
72.5×91cm

左頁中／
圖 88-1：黃玉成，
〈父親的雙手〉，1999 年，
45.5×53cm

左頁下／
圖 88-2：黃玉成，
〈父親的手〉，2006 年，
45.5×53cm

圖 89：黃玉成，〈花〉，
1995 年，45.5×53cm

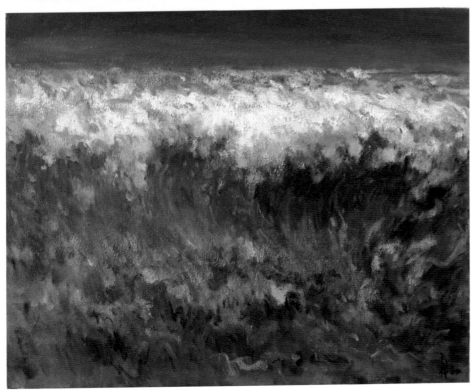

圖 90：黃玉成，〈夜之浪〉，
2004 年，72.5×91cm

隱藏在海浪底下。在南澳溪河口生長的淡水魚，名字稱禿頭鯊，都會先入海放卵，幼苗必選春夏之交的惡天黑夜，趁大風浪上溯回溪最宜。黃玉成的三哥最喜愛網捕這種幼魚分送親朋好友，卻不幸撲上巨浪而遇難。〈夜之浪〉的詭譎，夜浪的恐怖與哀思，有感而發之作才是這幅畫的意涵與真諦。

2. 無名群像與親情之顏

　　黃玉成的油畫概以群像居多，單獨肖像較少，且肖像畫大抵以親人為主。粗分這兩種類別，最大差異是所有群像的臉都一律模糊化，唯獨親人畫像不忽略表情。群像是普羅眾生集體勞動的肢體語言，主要是表現整體動態場面；親人則是畫家日常相處並心懷感念的對象，如父親兄嫂都有養育之恩或手足之情，以及始終支持他創作的夫人。

　　自祝賀結婚十周年的宜蘭首次小畫展（1985）後，黃玉成突破瓶頸，鎖定勞動主題，凡有新畫作出爐，必是夫妻倆合力搬運到台北送審，幾度往返，有落選的低潮，也有抱得大獎的喜悅，這一點一滴的往事，全是夫妻合作無間，共同嘗過的經驗。

　　〈素色的女人〉（圖92）畫中人物就是黃玉成的妻子玉斐。畫家回憶當時，追述以前從無殼蝸牛到買了小坪數公寓，卻騰不出作畫空間，巨幅油畫只能固定在牆壁上揮筆。清苦的日子，夫妻腳步一致，相互扶持，著實是人生最佳伴侶。這幅畫就是幾十年朝夕相處，讚美愛妻永不褪色的美。

　　好多年之後又畫〈海邊〉（圖93），以海為背景，也以妻子為模特兒，淡色柔線，岩石也是淺色交代，全畫之氣氛旨在反映妻子另有一面柔順性格的特質。

　　〈大哥〉（圖94）辛勤耕耘掙來微薄汗水錢，樂意成全弟弟外出求學，從未發出半句怨言。〈父親〉（圖95、96-1、96-2、96-3、96-4）更不用說了，為養活食指浩繁的一家人，全力付出而無悔。黃玉成筆下的親人圖像，五官輪廓大致清晰，就是欲抓住家人的堅毅、刻苦和純樸

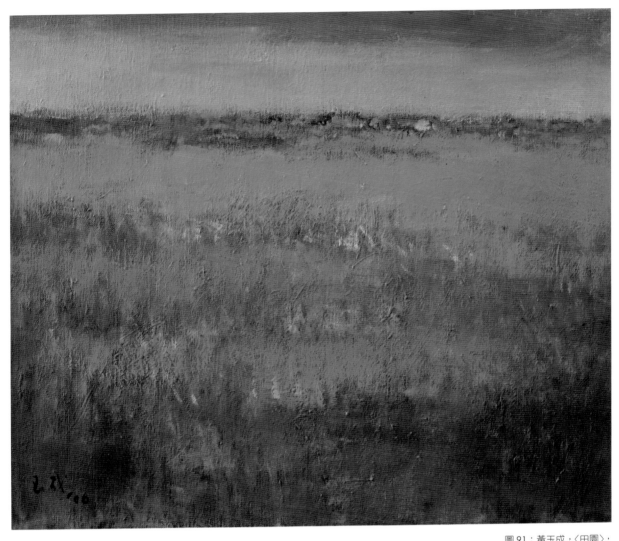

圖 91：黃玉成，〈田園〉，
2006 年，60.5×72.5cm

的性格，他們沒有華麗的裝扮和矯飾的派頭，畫筆與真情並進，細細琢
磨，方得以表露每一個人的個性本質。

　　另有家人之外的人間親情，像描繪母子情深是比較可以窺出表情的
人物畫。早期有一幅推嬰兒車的〈親情〉（圖97），那個年代畫家對土
地的感情特別濃厚，設色仍偏愛大地翻過土的色調，畫成L形構圖，有
賴嬰兒車推桿之斜線，打破單調，亂筆中有序，藉明暗面窺得表情，此
圖係表現祖母帶孫子的隔代親情。

　　再看幾年後新作兩件〈母與子〉，一幅有龜山島（圖98），輪廓

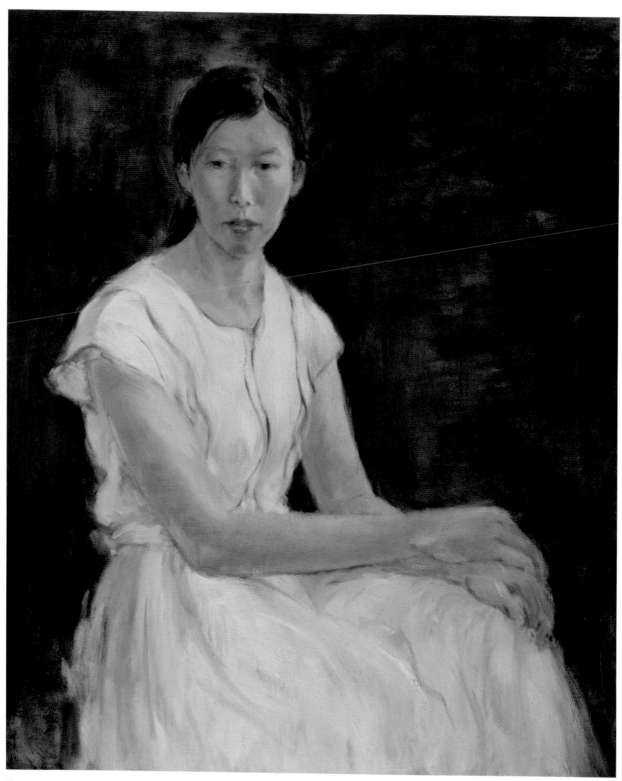

圖 92：黃玉成，〈素色的女人〉，2020 年，72.5×60.5cm

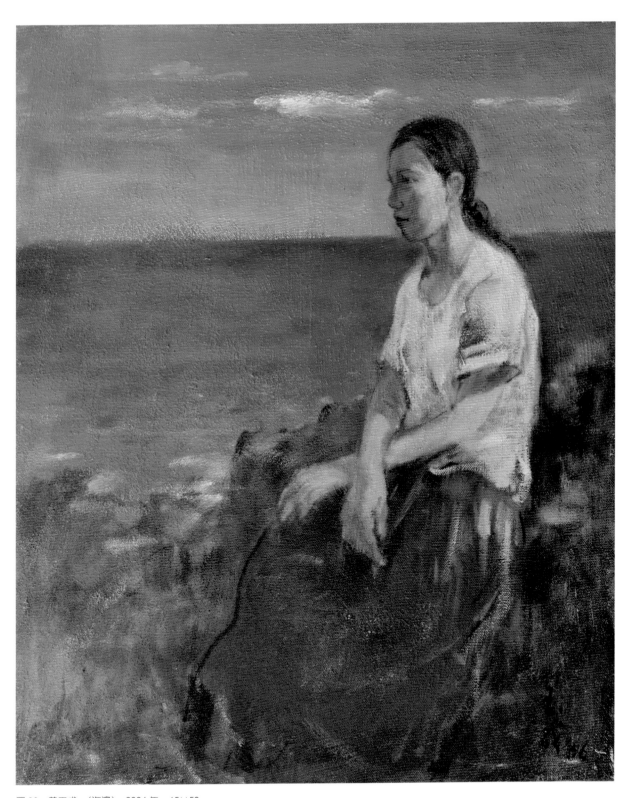

圖 93：黃玉成，〈海邊〉，2006 年，65×53cm

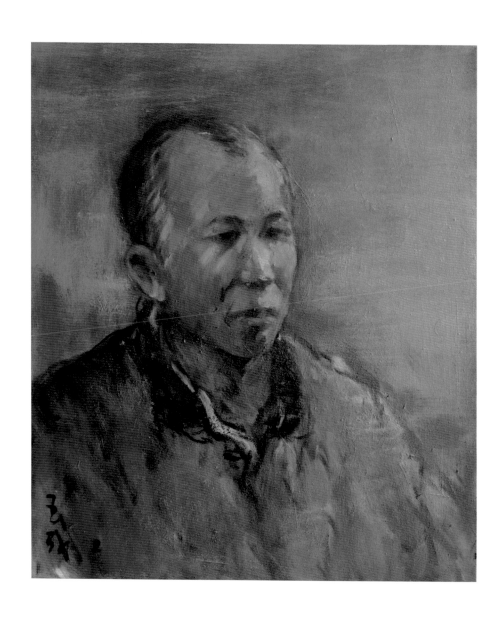

圖94：黃玉成，〈大哥〉，
2020年，53×45.5cm

右頁／
圖95：黃玉成，〈父親〉，
1992年，53×45.5cm

清晰，筆法較嚴整；另一幅構圖相近的親情圖（圖99），海平面無龜山島，但比較有線條變化。

較近期的全畫紫色調母子親情圖像（圖100），僅母親臉龐微露眼鼻，畫中人的表情，可以有無限的想像空間。

台灣畫家取材母子像，大抵以膠彩畫家為多，膠彩畫係以細密描繪著稱，而黃玉成是油彩揮動，意到筆到的灑脫作風，將母親懷抱幼兒，毫無保留、細膩、貼心的母愛充滿畫面。

圖 96-1：黃玉成，
〈父親〉，2014 年，
45.5×53cm

圖 96-2：黃玉成，
〈父親〉，2019 年，
60.5×72.5cm

圖 96-3：黃玉成，
〈父親〉，2017 年，
45.5×53cm

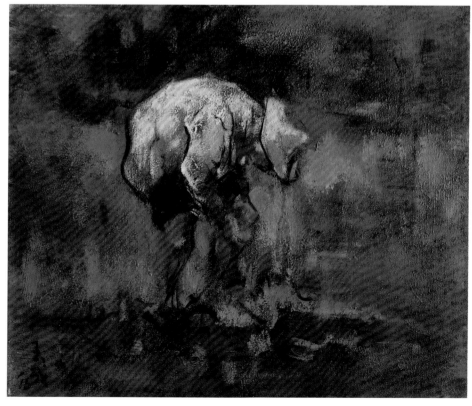

圖 96-4：黃玉成，
〈父親〉，2016 年，
60.5×72.5cm

圖 97：黃玉成，〈親情〉，
1989 年，72.5×91cm，
《南瀛獎》作品之二

圖 98：黃玉成，〈母與子〉，
1996 年，45.5×53cm

3. 七十人生啟動

　　二〇一七年甫成立未滿二年的宜蘭美術館,推出黃玉成的大規模個
展（圖101）,作品概屬近年戀戀土地情緣之新作。開幕當天,外頭天
氣濕冷,館內卻人潮滾滾,這位勤耕的在地畫家一開展,吸引了眾多風
雨無阻的來賓,也可見他土地情緣之外的好人緣。那一年是黃玉成即將
邁入古稀之齡的豐收期,就畫業生涯來説,正是秋收季節。

　　開幕同一天,也是黃玉成新居兼畫室的破土日,座落於美麗的安農
溪鄰近一片廣袤的田園中,委請名建築師黃建興規劃,不久之後,將蓋
成一幢典雅別緻的現代建築。

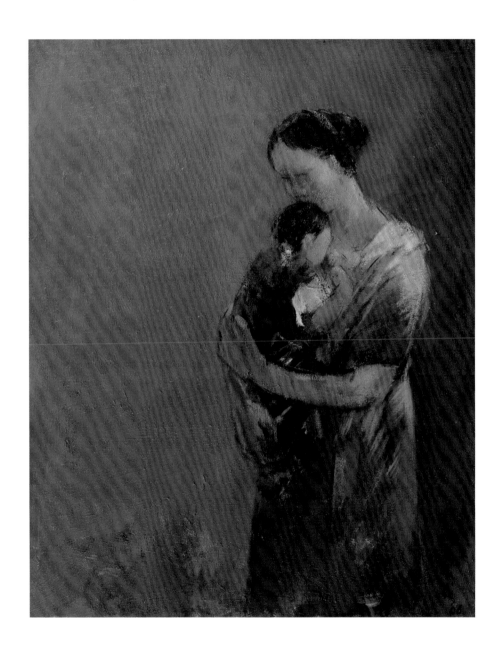

圖 100：黃玉成，〈母與子〉，
2006 年，91×72.5cm

新居落成後宛如「結廬在人間，而無車馬喧」之境，外觀素白，內牆保留水泥灰色，是一種建材原味的概念。這樣素樸謐靜的好居處，也該取個齋名應景，黃玉成先堅持必須有個「田」字，又因附近有條萬長春圳，「萬」字正巧與父親同名，也是齋名考慮之一。

這塊地是十年前購買的，當時黃玉成的父親將屆百歲，一直以來身分只是「佃農」，黃玉成說：「想到這裡，我有些難過」。父親耕作一

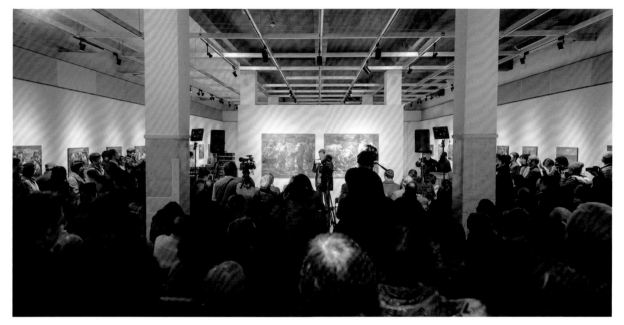

輩子，居然未曾擁有過一塊屬於自己的田地。為此，他特意買下這片農田，並帶父親來看，證明咱們家也擁有自己的土地了。

同年（2006），黃玉成畫〈天黑了〉之作（圖102），背景漆黑，地面暗沉，老農影射父親的影子，從青壯到佝僂，不分寒暑，勤奮耕種，依然落日不息，如老牛一般忠於土地。

幾經思索，齋室命名終於敲定。由於居住台中的謝里法，十分喜愛安農溪畔的青翠草坪和清幽的民宿，之前也經常來此小住，黃玉成也向謝里法提及齋名的事。他們相知數十年，最了解黃玉成與農漁民同陣線發言的創作出發點，並期勉黃玉成就同主題再深一層挖掘。黃玉成是怎麼感念謝里法的？

有一幅創作札記「感恩」（圖103）的油畫，自述中畫家讚嘆此生「何等幸運！」畫作是漁船入港，漁夫們在蘇澳漁港第三碼頭卸下機械式圍網的豐收景況，色彩單純，線條俐落，但札記提到在他生命的新階段，幸有謝里法這樣亦師亦友的大前輩「他，讓一個心想歸零的半老提筆振作」，所以黃玉成「感恩」的敍述裡，當然也必提到王攀元和黃

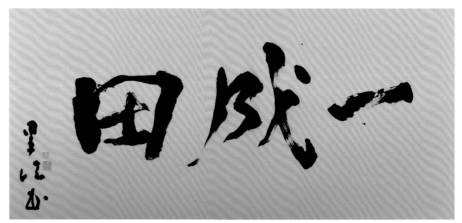

圖104：謝里法，〈一成田〉，
書法，2017年，70×135cm

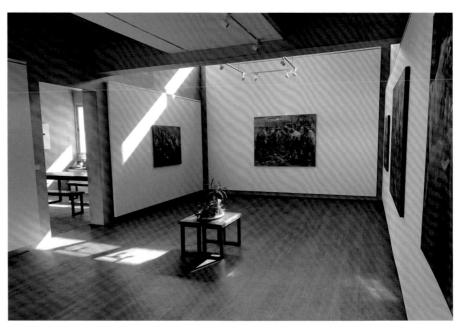

圖105：一成田陳列室照片

右頁上／
圖102：黃玉成，〈天黑了〉，
2006年，53×65cm

右頁下／
圖103：黃玉成，〈漁民圖〉，
2015年，60.5×72.5cm

春明，亦等同於漁民正為豐收而感恩的同理心。

與謝里法討論齋室如何取名，他們從「萬」字一直往下遞減，到最後僅餘一成，意思是未來還有九成空間可以努力，幾經磋商終以「一成田」拍板定案。不久，委請謝里法親筆揮毫手書的「一成田」匾額書法原作（圖104），目前掛在二樓主客房之間的小客廳。

「一成田」樓下是黃玉成新作陳列室（圖105），落地窗外一片田園，採光極佳，自謙成就僅達一成，黃玉成秋收之年竣工的「一成田」，將是迎向九成空間的起點。

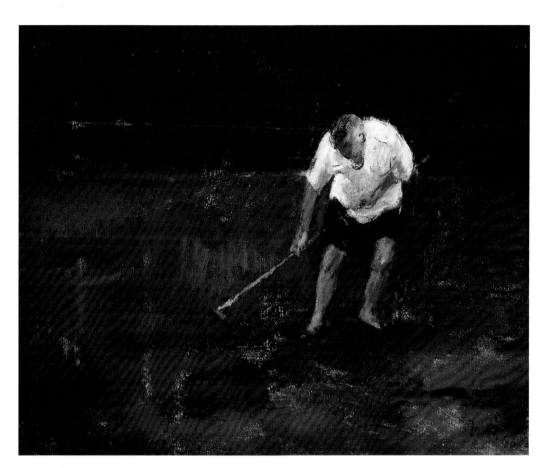

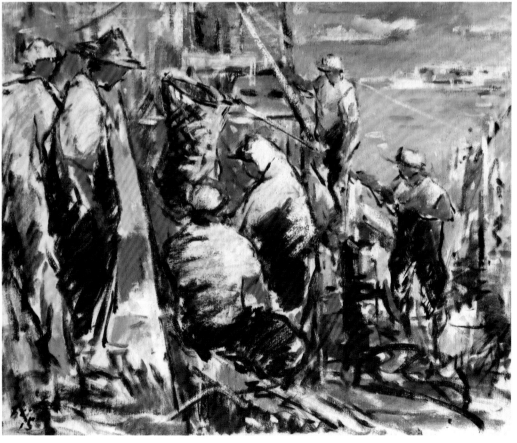

黃玉成年表

1948 生於宜蘭縣蘇澳鎮朝陽里（南澳地區）

1955 就讀宜蘭縣蘇澳蓬萊國民學校

1961 就讀宜蘭縣立蘇澳初級中學，感受到傳統藝術之美（晉安宮）

1964 就讀宜蘭縣立羅東中學，受王攀元老師美術啟蒙，決定走向美術之路

1967 就讀國立台灣藝術專科學校美術科，任教老師：靜物素描（陳景容），人體素描（洪瑞麟），水彩（李澤藩），
油畫（李梅樹、廖繼春、楊三郎）

1972 任宜蘭縣立南安國民中學美術科教師

1975 與同事楊玉斐結婚，同年長子出生

1984 次子出生

1985 宜蘭市「蘭苑藝文中心」舉辦小型畫展，初識黃春明，交談甚歡，並受到影響

1986 《全省公教美展》油畫專業組第二名，作品〈廟口〉

1987 第41屆《台灣省全省美術展覽會》油畫部優選，作品〈母與子〉
第14屆《台北市美展》油畫類第三名
《教育部文藝創作獎》油畫類佳作，作品〈斜陽下〉

母校蘇澳初中

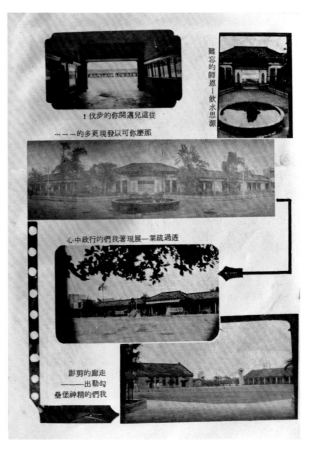

母校羅東中學

羅東中學同學合照（黃玉成男生最後一排最高者）

1970 年藝專同學聯展（黃玉成後排右五）

1967 年藝專時學生照

母校藝專校門

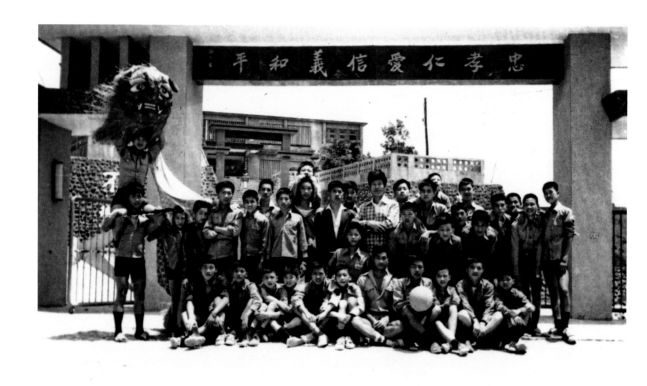

1972 年在南安國中任教

父親站在大南澳拓墾「起水」的海岸

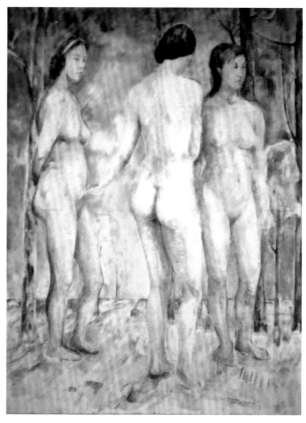

學生時期畫作

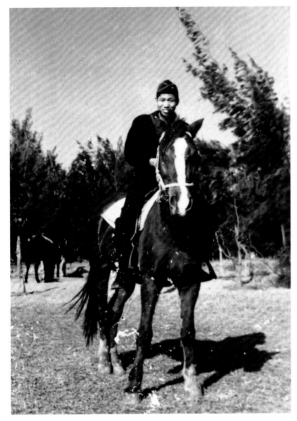

金門當兵所拍

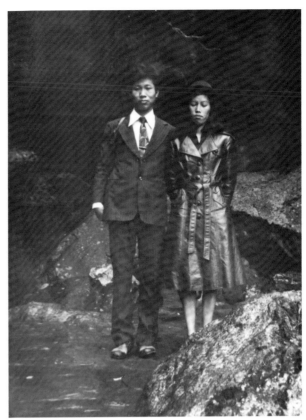

與玉斐蜜月旅行所拍

1985 年在宜蘭市「蘭苑藝文中心」首次個展（父母、妻、子）

1990 年作品典藏證書

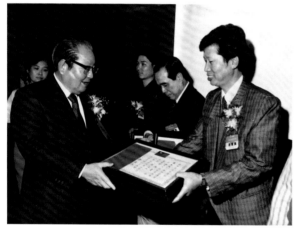

1989 年43 屆「省展」授獎，邱創煥頒獎

1989 年《南瀛獎》證書

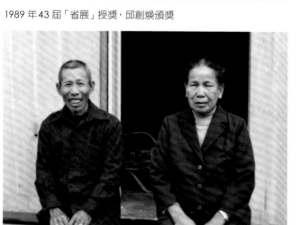

雙親

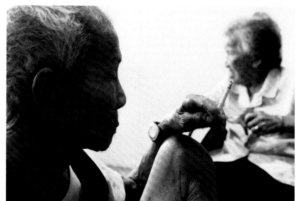

雙親

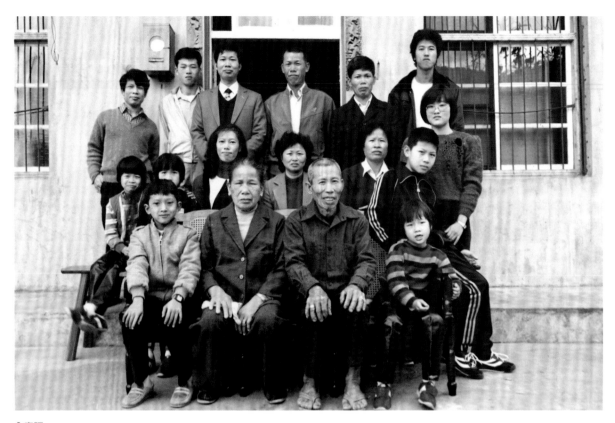

全家福

大兒子在茅草老家前

在蘇澳畫室

1995	黃玉成個展，高雄名展藝術空間
1997	應聘《南瀛美展》評審
	參加台北國際藝術博覽會
1998	黃玉成個展，台北印象畫廊
1999	參與民視「畫說台灣」文化藝術節目拍攝五集
2002	黃玉成個展，台北印象畫廊
2004	東森電視台「台灣尚美」專題報導
2007	黃玉成個展，台北印象畫廊
2015	《三羊開泰迎新春名家大展》，台北101大樓
	《「不滿」之見——繪畫最佳完成狀態探討》展，
	國立台灣美術館
2016	《台灣五月畫會60週年紀念展》，長流美術館台北館
2017	《無名‧吾民：黃玉成個展》，宜蘭美術館
2018	安農溪畔「一成田」工作室完工，成為美術聚落「心的空間」聚會場所

作品典藏

國立台灣美術館
國立台灣藝術教育館
台北市立美術館
新北市政府文化局
台南市美術館
宜蘭美術館

曾參加美術團體

台灣水彩畫會
中華民國油畫學會
台灣五月畫會
台日美術交流協會
台灣北岸藝術畫會
宜蘭縣蘭陽美術學會

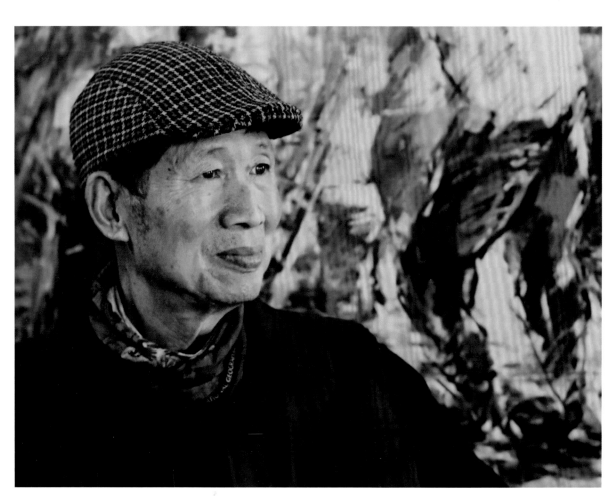

黃玉成生活照

黃玉成於東北角海岸留影

黃玉成於南方澳漁港留影

1989 年楊三郎、廖德政老師參觀首次在台北亞洲藝術中心的個展

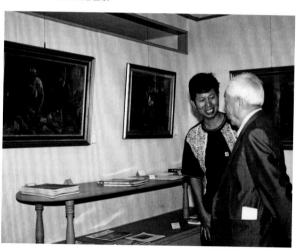

1989 年楊三郎老師參觀黃玉成的台北首次個展

黃玉成和妻子楊玉斐

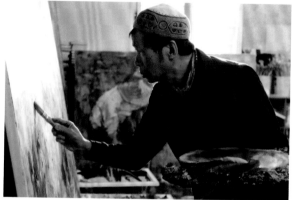

黃玉成作畫中

國家圖書館出版品預行編目(CIP)資料

吾土大地・無名群像：黃玉成／李欽賢著. --
[宜蘭市]：宜蘭縣政府文化局, 2021.11
128面；19×26公分
ISBN 978-986-5418-60-1（平裝）

1.黃玉成 2.畫家 3.臺灣傳記 4.畫冊

940.9933　　　　　　　　　　110017157

| 吾土大地　・　無名群像 | 黃玉成

指導單位：文化部 MINISTRY OF CULTURE

發 行 人：呂信芳

出　　版：宜蘭縣政府文化局

作　　者：李欽賢

執行編輯：許淑品、林翰君、李暐羚、林曉涵、李頤昊

策劃單位：宜蘭美術館
　　　　　宜蘭市中山路三段1號　電話 / 03-9369116

設計發行：藝術家出版社
　　　　　台北市金山南路（藝術家路）二段165號6樓
　　　　　電話 / 02-23886715
　　　　　傳真 / 02-23965708

郵政劃撥：50035145 藝術家出版社帳戶

總 經 銷：時報文化出版企業股份有限公司
　　　　　桃園市龜山區萬壽路二段351號
　　　　　電話 / 02-23066842

出版日期：2021年11月

定　　價：550元

G P N　1011001672

ISBN　978-986-5418-60-1